字誌

日文版編者：Graphic 社編輯部｜宮後優子
中文版編者：卵形、葉忠宜、臉譜出版編輯部
統籌.設計：卵形｜葉忠宜
責任編輯：謝至平
行銷企劃：陳彩玉、朱紹瑄
發行人：涂玉雲
出版：臉譜出版

發行：英屬蓋曼群島商家庭傳媒股份有限公司城邦分公司
台北市中山區民生東路二段 141 號 11 樓
讀者服務專線：02-25007718；25007719
二十四小時傳真服務：02-25001990；25001991
服務時間：週一至週五上午 09:30-12:00；下午 13:30-17:00
劃撥帳號：19863813 戶名：書虫股份有限公司
讀者服務信箱：service@readingclub.com.tw
城邦網址：http://www.cite.com.tw

香港發行：城邦 (香港) 出版集團有限公司
香港灣仔駱克道 193 號東超商業中心 1 樓
電話：852-25086231 或 25086217　傳真：852-25789337
電子信箱：hkcite@biznetvigator.com
新馬發行：城邦 (新、馬) 出版集團

Cite (M) Sdn. Bhd. (458372U)
41, Jalan Radin Anum, Bandar Baru Sri Petaling,
57000 Kuala Lumpur, Malaysia.
電話：603-90578822　傳真：603-90576622
電子信箱：cite@cite.com.my

一版一刷 2017 年 6 月
一版八刷 2023 年 11 月
ISBN 978-986-235-588-6
版權所有 · 翻印必究 (Printed in Taiwan)
售價：420 元 (本書如有缺頁、破損、倒裝，請寄回更換)

日文版工作人員
設計：川村哲司、磯野正法、高橋倫代、齋藤麻里子
(atmosphere ltd.)
DTP：コントヨコ
總編輯：宮後優子

TYPOGRAPHY

03

ISSUE

國家圖書館出版品預行編目 (Cataloging in Publication) 資料

TYPOGRAPHY 字誌 · Issue 03；
Graphic 社編輯部｜宮後優子、卵形｜葉忠宜、臉譜出版編輯部編──初版──
台北市：臉譜出版：家庭傳媒城邦分公司發行，2017. 6
128 面；18.2 x 25.7 公分
ISBN 978-986-235-588-6 (平裝)

1. 平面設計 2. 字體
962　　　　　　　　　　　　　　　　　　　　106006322

本書內文字型使用「文鼎晶熙黑體」 ARPHIC
晶熙黑體以「人」為中心概念，融入識別性、易讀性、
設計簡潔等設計精神。在 UD (Universal Design) 通用設
計的精神下，即使在最低限度下仍能易於使用。大字面的
設計，筆畫更具伸展的空間，增進閱讀舒適與效率！從細
黑到超黑 (Light–Ultra Black) 漢字架構結構化，不同粗細
寬度相互融合達到最佳使用情境，實現字體家族風格一致
性，適用於實體印刷及各種解析度螢幕。TTC 創新應用─
亞洲區首創針對全形符號開發定距 (fixed pitch) 及調合
(proportional) 版，在排版應用上更便捷。更多資訊請至
以下網址：www.arphic.com/zh-tw/font/index#view/1

FROM
THE
CURATOR

半年才出一刊的《Typography 字誌》終於悄悄地
來到第三刊了。這一期的內容完整呼應了我在創刊
時所說的，希望能有一本刊物，讓漢語圈的設計
師們同時掌握中、歐、日文三種語言的字型使用。
本期整理介紹了 401 款這三種語系的常見字型讓
各位讀者參考，希望能讓讀者在字型選擇的掌握
度上，不再苦無參考來源，而能更駕輕就熟。

　　另外，今年前半年也可說是字體相關活動展覽
大爆發。日本前輩級設計師平野甲賀來台展出他
過去設計的各種手繪字，值得一看。日本人氣指
數爆表的字型——「丸明朝體」的設計師片岡朗先
生也將來台舉辦講座。此外，我和字型設計師 (也
是本刊撰稿人之一) 張軒豪 (Joe Chang) 於今
年的台灣文博會主題館提出了一個桃園機場指標
設計改善的提案，希望能間接把字體的應用專業
知識進一步推廣至重要的公共議題層面。雖然這
期無法及時整理這些活動的第一手資料於〈Type
Event Report〉專欄連載中，下期一定會好好地將
這些活動內容整理後公開，讓錯過的讀者也能藉
此參與。說到這，不禁讓人期待下半年還有什麼
更棒的字體相關活動了。

　　下一期內容的主題為「手寫字」，將介紹各種經
典實用的手寫體字型。敬請期待吧！

卵形 · 葉忠宜 2017 年 6 月

004

正受矚目的字體設計和周邊商品　　　　　　　**Visual Typography**

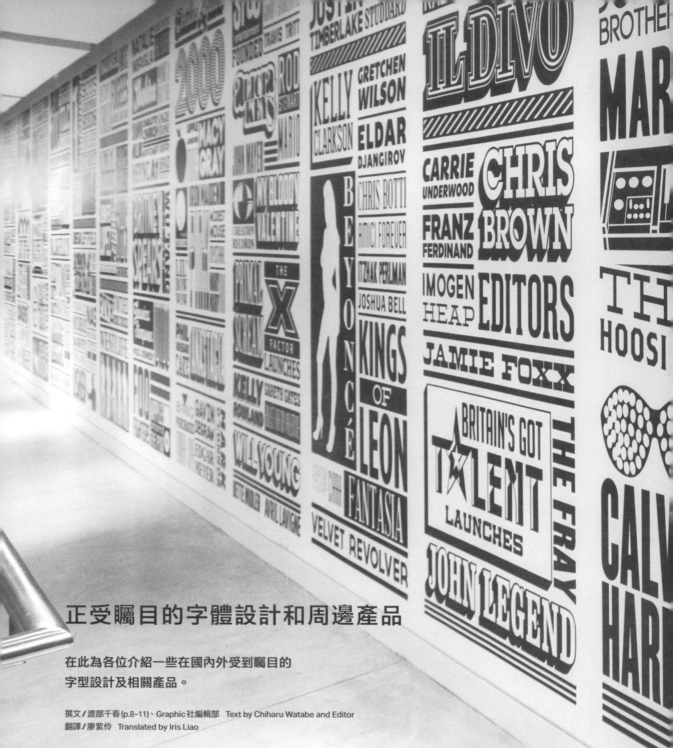

正受矚目的字體設計和周邊產品

在此為各位介紹一些在國內外受到矚目的
字型設計及相關產品。

撰文／渡部千春(p.8-11)、Graphic 社編輯部　Text by Chiharu Watabe and Editor
翻譯／廖紫伶　Translated by Iris Liao

Visual Typography

1

Sony Music
Timeline

by Alex Fowkes

亞歷克斯‧福克斯(Alex Fowkes)／Sony Music Timeline

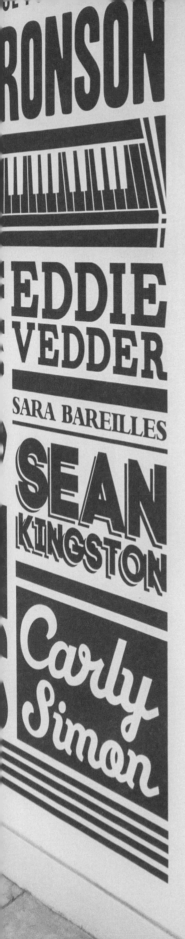

Visual
Typo-
graphy

Visual
Typo-
graphy

Visual
Typo-
graphy

在倫敦的索尼音樂娛樂公司內所完成的壁面
型字體排版作品「Sony Music Timeline」。
Photographs by Rob Antill [p.4-7]

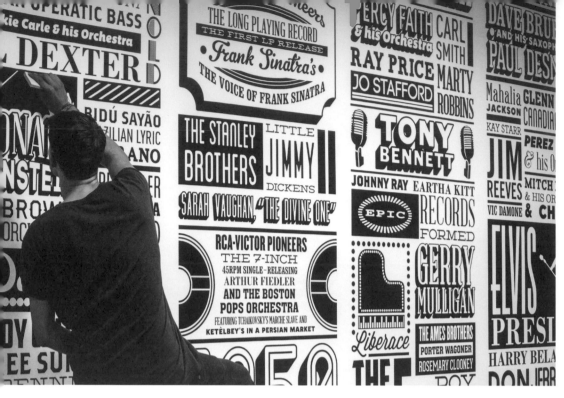

製作情況請見這個影片：http://vimeo.com/51460511

Making of
Sony Music Timeline

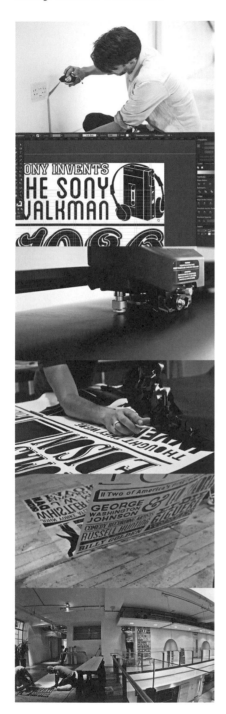

1

2

3

4

5

6

在索尼音樂娛樂 (Sony Music) 倫敦辦公室裡，有一幅將150㎡的牆面完全用文字填滿的作品「Sony Music Timeline」。這幅作品將1887年至2012年之125年間曾隸屬於索尼旗下或與索尼合作的唱片公司旗下約1000位藝人的名字，包括貓王、麥可傑克森等，按照年代排列出來，並和索尼公司所開發的隨身聽等偉大產品結合後，加以圖像化，是一幅相當壯麗的字體編排作品。將室內長長的牆面劃分成54列，每一列用印有圖案的卡典西德紙黏貼，終於在2012年10月完成這幅作品。

設計這幅作品的，是年僅25歲的自由接案設計師亞歷斯·福克斯 (Alex Fowkes)。他從好幾間設計公司的競標中脫穎而出，成功拿下這個設計案。

他告訴我們，這個案子是從2012年5月開始的。從最初的討論到貼完卡典西德紙，總共花了約六個月的時間。

「這個案子最辛苦的地方，就是連續八個禮拜，每天都得在電腦上做文字的排版作業。為了能夠完成作品，我的進行方式是每天都給自己定下一個小小的交件內容和期限。雖然工程非常漫長，我想最後得到了相當不錯的評價。」

要把藝人名放到有限的面積中，不管是字體的選擇或文字的組合方式，都絕對是困難的。實際上在選擇字體時的確不容易，因為字體必須夠粗，才能用卡典西德紙切割出來，因此決定以 Bold（粗體）字型為中心，再選擇一些看起來有趣的 Display（展示用）字體來使用，一邊修正文字形狀，一邊加上圖片，最後再根據作品整體做更精細的調整。

因為這幅作品是位於辦公室內，所以無法讓外人進去參觀。不過，作品的完成照和製作過程的紀錄影片，都有公開在網路上。今後似乎也會再追加新的藝人進去，到時會呈現怎樣的牆面設計呢？真是令人期待！

1. 實際測試牆面。
2. 使用 Mac 將文字組合起來。
3. 使用繪圖機來切割卡典西德貼紙。
4. 將貼紙上不需要的部分以手撕除。
5. 上面整個貼上一層透明貼紙，然後撕下來。
6. 在牆面上一片一片地貼上完成的貼紙。

Alex Fowkes

1987年出生。2010年以第一名的成績從諾丁漢特倫特大學（Nottingham Trent University）平面設計系畢業，目前以自由接案設計師的身分活躍中。
www.alexfowkes.com

2

字型招牌博物館

Buchstabenmuseum

攝影：Andre Stoeriko

展示內容的一部分。主要展示從德國各地蒐集而來的 20 世紀
遺產。有許多是在樹脂板內裝上霓虹燈管的招牌。像這樣能打
開招牌觀看內部構造的機會是很難得的。

拯救字型招牌

有些被視為垃圾的東西，在別人眼中，卻是貴重到不行的文化財。在新舊快速交替的德國柏林，各種東西都呈現好壞混雜在一起的狀態，字型招牌也是如此。從個人商店到大型設施等各種場所，原本使用的字型招牌，已漸漸被單塊板狀的招牌或多媒體招牌取代，因此面臨被丟棄的命運。

「拯救這些招牌吧！」以這個主旨來進行活動的就是這間「Buchstabenmuseum（直譯為字型博物館）」。這是由 Barbara Dechant 和 Anja Schulze 兩個人，在 2005 年結成的非營利活動團體。

兩人將被當成廢棄物的招牌回收，在柏林技術與經濟應用科學大學 (Die Hochschule für Technik und Wirtschaft) 和霓虹燈工廠的 Manfred Dittrich 等人的幫助下，參考這些招牌當初使用時的照片，並盡可能使用原本的素材來進行修復。

他們將每項蒐藏品的字型（幾乎都是客製化字型）、製造日、地點、尺寸、材料、用途等一一記錄下來，依據哪個時代、哪個區域，比較流行哪種形狀的招牌等重點加以歸類和整理。

尤其是霓虹燈招牌最為有趣。字型彎曲的地方，除了要保持曲線美之外，還得注意光量的平均。這些都需倚賴工匠的技術來完成。我想，看到這些招牌的人，一定沒想到連這種地方也能看到德國這個「工藝之國」的精緻技術吧！

雖然印刷文字方面的專業研究一直在進行中，街角文字方面的研究卻還有很長的一段路要走。因此，這個資料保存處愈顯珍貴。如果可以將館內資料彙集成書的話，那更是再好不過了。

博物館內蒐藏的各種招牌。若有意贊助這間博
物館，或有「請將我家的招牌列入蒐藏」的想
法，請至下方所列的網頁與館方聯繫。

Buchstabenmuseum

www.buchstabenmuseum.de/

www.facebook.com/Buchstabenmuseum

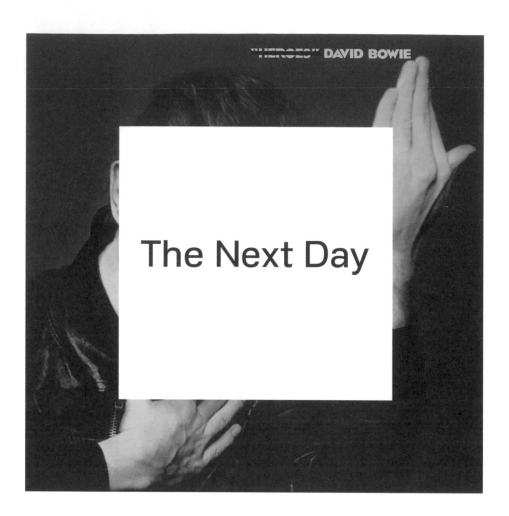

Visual Typography

3

Jonathan Barnbrook

喬納森‧巴恩布魯克。定居倫敦的平面設計師。曾製作藝術家
Damien Hirst 的作品集和大衛‧鮑伊 (David Bowie) 的專輯封面等設計
作品。另外在日本也製作過許多設計作品，例如六本木之丘的 LOGO
等等。他也設計過許多字型，並在自己的字型網頁中販售。

大衛‧鮑伊

David Bowie, *The Next Day*
Designed by Jonathan Barnbrook

喬納森‧巴恩布魯克 (Jonathan Barnbrook) / 大衛‧鮑伊專輯封面設計

—— 抹除過去的新專輯封面設計 ——

2013年3月，英國歌手大衛・鮑伊 (David Bowie, 1947–2016)，在長期停止演藝活動之後復出，並推出了這張專輯《The Next Day》。這張專輯的封面並不是使用新照片，而是直接採用他過去的專輯《Heroes》的封面，然後在最上面蓋上一個四方形的白色色塊。設計這個封面的人，就是長年和鮑伊合作，現居倫敦的平面設計師喬納森・巴恩布魯克 (Jonathan Barnbrook)。

「一開始，我想做的是完全不同的設計。但因為他的專輯中已出現過各種不同的設計方式，因此想做出嶄新的表現是一件相當困難的事情。因此我決定用抹除過去的方式來表現出全新的感覺。選用《Heroes》封面，是因為這是最受眾人尊崇的專輯之一，也有衝擊性。」

「至於要用什麼方法去抹除《Heroes》的封面圖片，我想了相當多的設計方案。不過其中最簡單也最好的，莫過於最後採用的這個設計。雖然我知道很多人都期待在專輯中看到全新的美麗照片，但是，

經過長久討論，最後還是決定採用這款比較激進的設計構想。」

《The Next Day》的字體，使用的是巴恩布魯克自己設計的字型「Doctrine」。這個字型並不是為這張專輯而設計的，而是過去的作品，但這是第一次使用它。

「Doctrine 是參考北韓的航空公司『高麗航空』(Air Koryo) 使用的文字設計的。搭乘飛機可以到世界各地旅行，是一種自由的象徵，但禁止旅行的北韓卻設有航空公司，我認為如果把這種矛盾作為主題，一定會很有趣。我並不是直接把航空公司使用的文字做成字型，而是參考它的概念來設計。我們製作的字型都像這樣，擁有概念作為基底。」

Doctrine 是以能夠用來排版內文設計的，當然也可以使用在網頁上。例如，鮑伊的官網上早已全面使用 Doctrine 字型。巴恩布魯克自己經營的字型網頁「VirusFonts」中也有販售這個字型。

I'M AN ALLIGATOR
up on the eleventh floor
WI+H YOUR SILICONE HUMP
just behind the bridge
A COUPLE OF DRINKS ON THE HOUSE

Doctrine 的一般版本有5種字重，噴漆字版本也有5種字重。義大利體版本也即將完成。可在巴恩布魯克經營的字型網頁「VirusFonts」中進行購買。(此網頁目前正在改版中，但仍可自該網頁連結至指定網站購買字型。) www.VirusFonts.com

大衛・鮑伊的官網也使用 Doctrine 字型。
www.davidbowie.com

Feature Report

直擊字體設計的職場

取材/文/杉瀬由希　Text by Yuki Sugise
攝影/masaco　Photographs by masaco
翻譯/曾國榕　Translated by GoRong Tseng

平常我們使用的字型究竟是經過怎樣的作業與流程
才製作完成的呢？一套字型從無到有需要歷經種種
流程，除了文字造型與技術層面的調整，還有字型
程式編碼等等，過程嚴謹細膩且費時，需要無比的
耐心。本專欄以朝日字體的數位字型化為例，為各
位介紹字型製作的作業與流程。

朝日字體

朝日新聞社 X イワタ IWATA

將朝日新聞從以前沿用至今的報紙字體，製作成一
般人都能購買使用的販售字型。

朝日字體共 15 套

內文專用

朝日新聞明朝 > 壓扁 85%
伝統ある朝日新聞の書体

朝日新聞明朝 (橫排專用) > 壓扁 89%
伝統ある朝日新聞の書体

朝日新聞明朝 (電視螢幕專用) > 壓扁 80%
伝統ある朝日新聞の書体

朝日新聞明朝 (舊) > 壓扁 80%
伝統ある朝日新聞の書体

朝日新聞 Gothic > 壓扁 85%
伝統ある朝日新聞の書体

朝日新聞 Gothic (舊) > 壓扁 80%
伝統ある朝日新聞の書体

朝日極細 Gothic
伝統ある朝日新聞の書体

標題專用

朝日細明朝
伝統ある朝日新聞の書体

朝日準中明朝
伝統ある朝日新聞の書体

朝日中明朝
伝統ある朝日新聞の書体

朝日太明朝
伝統ある朝日新聞の書体

朝日準中 Gothic
伝統ある朝日新聞の書体

朝日中 Gothic
伝統ある朝日新聞の書体

朝日太 Gothic
伝統ある朝日新聞の書体

朝日丸 Gothic
伝統ある朝日新聞の書体

2013 年春天時，首先發售「朝日新聞明朝」與「朝日新聞 Gothic」
兩套內文專用字型，其餘字型在之後陸續推出，總共 15 套。譯註：
Gothic 即為中文所稱的黑體風格，丸 Gothic 則為圓體風格，「太」在
日文意思為粗。

━━━━━ 修復文字在歷史變遷中產生的瑕疵與歪斜 ━━━━━

朝日新聞字體是辨識性與設計性兼備，且造型獨特的扁平字體。從前就有不少人期望這款字體有朝一日能夠商品化，而這願望也終於在 2013 年的春天實現了。「朝日字體」開始針對一般大眾販售，也馬上在新聞業、出版業、印刷業及設計業界得到廣大的迴響。

「朝日字體」是朝日新聞報社於二戰後不久開始用於朝日新聞上的原創字體。隨著時代演進，形式也從活字轉為數位字型，不僅沿襲了與活字一貫的文字形象，也因長年投入栽培累積的極高完成度，得到了很好的評價。2005 年時，雖完成了將字體製作成輪廓字型 (outline font) 的作業，要進一步成為市售商品仍面臨很大的考驗。

文字尺寸的變遷

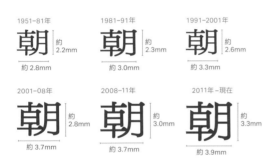

二戰後「朝日字體」的變遷。1980 年代進入電腦排版後，受到時代潮流影響持續加大尺寸，現在的面積是活字排版時代的兩倍以上。

如上所示，朝日字體為了因應社會的動向或讀者的需求，至今已經進行許多次文字的擴大與改版工程。雖然易讀性確實因此提升，但重複修改造成字型檔案產生許多雜訊與瑕疵，品質逐漸劣化。因此，負責字型製作與管理的「朝日新聞東京總公司──企畫局校閱中心」(朝日新聞東京本社 編成局校閱センター) 部門請出 30 多年來一直在公司內擔任字型設計師一職，現已退休的平原康壽先生，發起將朝日字體進行徹底翻修整理的企畫。在字型公司 Iwata (イワタ) 的協助下，平假名、片假名、歐文字母、數字部分由朝日新聞公司處理，而漢字與符號的部分則由 Iwata 分擔，兩間公司一同朝著推出市售化字型產品而努力。

「這款字型當初是掃描原稿的文字來製作的，但由於原稿是手繪在紙上，本來線條就因紙張凹凸等因素而不穩及抖動，透過機械鏡頭掃描後又更加產生缺陷或歪斜變形。此外，製作內文排版專用的文字時，為了將筆畫調粗而將文字稍稍位移且重疊，結果使得橫線收尾駐筆的山形變成有瑕疵的鋸齒狀。印在報紙上時因為尺寸小所以很難察覺，但若是市售字型，使用者使用的媒材以及選擇的尺寸都無法預料。所以我們的目標是把字型的精密度提高到能對應到所有使用情境，並忠實再現原稿上的字體風貌。」平原先生說。

將手繪的字體原稿忠實地轉成數位字型

朝日字體的開發概念是在紙張與版型都有所限制下，能塞入較多資訊量且具備良好的易讀性，因此在漢字的文字形狀與筆畫元件設計上做出了明顯的特徵。舉例來說，像是「口」「目」等四角形部件，為使文字視覺上具有安定感，會將豎筆下方稍稍擴大使整體成梯形貌。而且就算是同樣的偏旁，不同文字也會個別做出非常多樣的變形調整。以小澤裕先生為代表的 Iwata 技術部門與字型製作部門的負責人等，事前都先特地拜訪了平原先生、參加講習，學習設計上的細節與特點，理解字型重製的方向。

「由於朝日字體很特殊，我們先拿筆畫元件的範本試做了 12 個文字給監製審查，再依據平原先生回覆的指示進行修正，改好再送審……，工作就依此流程反覆進行。水平的基準要設於何處，以及撇捺的左右高度等，有些細節設計跟原稿有著微妙差異，該如何修正這些異動過的檔案資料，也費了一番工夫。關於『口』字的梯形處理，因為橫筆是水平的，所以很容易確認，但是豎筆的傾斜角度是否適當，在確認上就有難度了。所以最後特別開發了一套專用的工具程式來檢視這個部分。」小澤先生說。

為了將原本既有的近 9700 字擴充為對應 Adobe-Japan1-4 標準的 15444 字，加上需調整字形寫法的文字，總共多追加了約 6000 字的作業工程。到現階段為止大約以三個月完成一套字型的速度進行中。雖然距離完成整套字型還有很長的一段路要走，但 Iwata 製作團隊知道自己肩負著保存這套令人尊敬的傳統字體的重責大任，全體士氣非常高昂。

15套字型分別為：標題用的明體4套、黑體3套、圓體1套；以及內文用的明體4套、黑體2套、細黑體1套。2013年春天時發售了內文用的「朝日新聞明朝」、「朝日新聞 Gothic」，接著預定發售標題用的「朝日中明朝」、「朝日太明朝」、「朝日中 Gothic」、「朝日太 Gothic」等4款，最後再陸續發售剩下的9款字型。相當期待今後這款字體在報紙、書籍、海報等印刷品，以及電子書、智慧型手機等數位裝置兩種不同媒體上都能受到廣泛運用。

朝日字體的製作流程

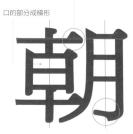

1. 昭和 20–30 年代 (1945–1955) 時誕生的朝日字體原稿字樣。所有文字皆是由前輩們親筆繪製的。我們即是要將這些字稿忠實建檔並轉為現在人們慣用的數位字型。平假名與片假名是由平原先生進行調整工作。

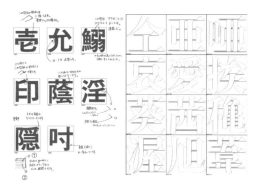

2. Iwata 先根據朝日提供的筆畫元件樣本調整出十幾個字。朝日審核後，會指出一些特徵及需注意的點。左圖為當時修正指示稿的一部分，再依此內容展開正式調整作業。可以看出修正指示非常細微，且可從中看出朝日字體跟一般字體的設計理論有所不同，是相當獨特的一套文字。譯註：壱：這個地方需要統一成這個形狀。去掉「起頭駐筆處的突出造型 (筆押さえ)」。允：曲線是必要的。鰯：這個部分不需要加上抑揚頓挫的弧度變化，直線就好。※因為原本的字形不太好，所以大幅調整過。印：跟上面一樣，這個部分可以去掉。蔭：這裡原有的交接嵌入造型不見了。淫：說得誇張點，現在有點這種感覺。請調整成像這樣較為自然的曲線。隱：重要！只有上面的角度歪了。①②處用參考線工具按右鍵可確認是否有歪斜偏移。吋：角度 (傾斜) 需要有變化。

3. 為追求作業效率，將漢字中每個線段的傾斜狀況作呈現以供確認的狀態圖。往右傾斜為紅色，往左傾斜為藍色，水平垂直顯示為黑色。這是為了能在細微調整筆畫輪廓後，檢查時更正確且有效率所特別開發的專用工具。

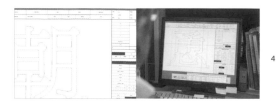

4. Iwata 內部進行作業時的樣子。用字型製作專用軟體 IKARUS 架構出文字輪廓。所有漢字全由 Iwata 負責。

5. 左為調整後，右為調整前。可看出調整後抑制了線條的雜訊與缺陷。

6. 調整完畢的漢字依照筆畫多寡排列，並交由朝日新聞報社檢查。

朝日字體的特徵

收筆與撇筆等筆畫元件基準圖。朝日字體的特徵在於文字整體皆呈梯形狀、撇畫末梢帶有厚度，還有勾筆造型很像突出的下顎等。

橫筆收尾山形的頂點處具有圓角

口的部分成梯形

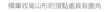

偏旁與部首稍微呈現「八」字般的傾斜感　　勾筆的造型

FONTS 401

特輯——嚴選字型 401

要從各式各樣的字型中挑選適合的，是不是也曾讓你迷惘呢？

這次的特輯就要為你嚴選介紹那些可作為選擇標準的經典字型和常用字型。

中文篇請到了蒙納字型設計師許瀚文、Justfont 字型設計師曾國榕及字型研究者柯志杰為我們挑選；

歐文篇的 300 個字型，則是由彙整了國外字型製造商的網站 Typeache.com 所選；

日文篇則是收錄了以經典字型為主的 74 款字型，

是讓你看了開心，也非常便於使用的永久保存版。

How to Choose Chinese Fonts
如何選擇中文字型

解說‧文 / 許瀚文 Text by Julius Hsu

⊙ 許瀚文

1984 年香港生。香港字型設計師 (Typeface Designer)、文字設計師 (Typographer)，畢業於香港理大設計視覺傳達科。五年大學期間專攻字體、文字設計和排版，畢業後跟隨信黑體字體總監柯熾堅先生當字體學徒，三年後獨立，先後替《紐約時報》中文版、《彭博商業週刊》等國際企業當字體顧問。2012 年中加盟英國字體公司 Dalton Maag 成為駐台港設計師，先後替 HP、Intel 設計企業字型。2014 年成立瀚文堂，並在 2015 年初加盟全球最大字型公司 Monotype，擔任高級字體設計師。且於同年奪得 Antalis 亞洲「10-20-30」設計新秀大獎。

中文字體的素質，我們一般可以透過觀察其架構、灰度跟筆畫設計去分別。

中宮的概念　　中宮內縮　　中宮外擴

架構、灰度跟筆畫之間的重要性和關係

架構

架構是辨別中文字體素質的根本，也是最影響觀感的部分。現在普遍設計師會以中文書法的述語「中宮」去形容文字的內白空間大小跟佈白的方法，部分也會以日式叫法「字面率」去判別架構的類別。（筆者會比較建議使用「中宮」去形容，畢竟談的是中文字，而「字面率」的說法有一定侷限性——字面率大中宮也可以小，相反亦然，字面率並不能有效描述中心區域對漢字的重要性。）　而中文字型的架構一般可以分成兩種，一是中宮內收、筆畫呈放射性、跟隨楷書美學的傳統設計；二是中宮鬆弛、佈白均勻的現代設計。前者表情秀氣、踏實，多會呈現一種傳統書卷氣息、文化味道，可能是因為字的架構根據楷書美學進行，講求中心位置筆畫緊扣，筆畫以放射形式舒展，閱讀時眼睛得以透過漢字的中心點從橫排、豎排去看，特別適合使用於書籍跟報章的正文字；中宮鬆弛的設計，則有說是來自日本漢字設計的影響，佈白的均稱讓字看上去舒適、放鬆，呈現的是現代的亮麗感，內白的清晰感也降低顯示要求，因此常見於螢幕顯示用的字型上。 基於漢字的結構特性跟拉丁文字不同，漢字字型並沒有「底線」(baseline)，閱讀的節奏是跟隨漢字的視覺中心的穩定性和跳動的程度達致閱讀的連貫感，架構也以字是否工整、是否符合一般人對漢字的審美感為基礎，所以建議在審視結構時必須先把文字排成短文章試讀，才能得知架構設計是否製作完善。

灰度

字體設計業內常有道：「灰度可以遮三醜」，就是說字型的灰度只要平均，就算筆畫設計壞掉、架構不工整，也不容易為一般人所發現。灰度的平均能讓字型看起來連貫、有力，這在於追求視覺魄力的黑體尤其重要。漢字從一畫到六十多畫一個字都有，要字型設計師在整套中文字型中拿捏到平均的灰度並不容易，卻可以看出字型設計師的功力所在。

筆畫設計

筆畫設計要觀察的，是筆畫的線條流動是否流暢，以及有沒有崩壞的線條。由於中文字字數多，廠商多為了省卻製作時間而犧牲部分字型的品質，所以設計師更多要注意需要使用的文字有沒有筆畫設計跟線條素質的問題，不然容易影響作品給看者的觀感。

中文字型的種類

中文字型四大種類：明、黑、楷、宋（仿宋）。

● 明體　　例：游明朝体E

國東愛

起源自北宋雕板刻書，成熟於明代高度系統化的雕板文字，因而稱為明體字 (中國、香港多稱為宋體字，即是以其起源的時間命名)。明體的筆畫特徵：橫畫末端的小三角、橫細直粗、撇捺畫的明顯粗細變化，乃楷書體經雕刻工人適應量產製作而產生的變體，將橫畫水平化方便雕刻跟內白分配，文字呈方型的造型也在印刷品上充滿魄力。由於其較接近楷書的架構，今天多用於書籍跟報章內文，粗細變化讓文字版面不單調，也多一分書卷氣跟正式感。

● 黑體　　例：游ゴシック体E

國東愛

據李少波教授的《黑體字研究》論文，黑體是從日本傳入，相信其最早來源乃參考當時在歐美大紅的「怪誕體」（Grotesque）無襯線字型成功變種而來。早期多應用於需要視覺魄力的標題、副標上。由於其外表比起「白體」明體字不夠優雅，因此過去並不常見，直至近年數位電腦平台大行其道，黑體字的簡潔跟高效率特別適合螢幕使用，加上現代的筆畫設計精細而充滿變化，黑體早已超越明體成為最泛用的中文字型類別。

● 楷體　　例：華文楷體

國東愛

楷體被中港台三地譽為國民字型、民族字型，從王羲之真書、唐楷一直演變成字型。然而由於楷書的設計必須有熟知楷法的師傅參與製作，但書法好的師傅一般不喜歡字體設計的枯燥和死板，所以歷史上並沒有太多優秀的楷書字型。最為人所熟知的有高雲塍的高書大楷和漢文楷體。

● 仿宋　　例：華文仿宋

國東愛

仿宋是華人創製的字型。清末年，丁善之、丁輔之兄弟因為不滿由傳教士研發的明體金屬活字感覺生硬、冰冷，缺乏漢字字型獨有的活力跟躍動感，所以開發了「聚珍仿宋體」方體，後加長體，成為「仿宋體」的雛型。爾後經中國的師傅重新修整，成為今天常見筆畫尖銳、修長的仿宋體。

● 標題字‧美術字　　例：蒙納剛黑體

國東愛

除四大字型外，坊間也有大量標題字型、美術字供選擇，然而這些設計追求的更多是購買者的喜好，所以沒有明確的評判標準，其好與不好更多取決於買家的主觀感覺。

解說‧文／柯志杰、曾國榕、許瀚文
Text by　But Ko, GoRong Tseng and Julius Hsu

● ——— 你應該認識的中文字型

你是否曾在生活中看到一些字體覺得十分有特色，或者特別常見呢？以下依序介紹明體、黑體、圓體、傳統字體、展示字體五大類別、共27款我們都該認識的中文字型，或許你也可在生活周遭發現它們的存在！

明體

字 誌 永 國 東 來 過 五 湖

有朋友為了尋找全世界各種稀奇的書籍，踏遍了五大洲。在這個能用網路輕鬆找到各種東西的時代，別忘了雙腳才是真正的起點！

(01)　華康細明體｜威鋒數位

台灣書籍常見的內文明體，承襲寫研公司本蘭明朝的偏現代風格，造型正方，視覺上微扁，排版書籍內文時常被壓成長體使用，放大使用時略帶有日式細體的質感。

字 誌 永 國 東 來 過 五 湖

有朋友為了尋找全世界各種稀奇的書籍，踏遍了五大洲。在這個能用網路輕鬆找到各種東西的時代，別忘了雙腳才是真正的起點！

(02)　文鼎細明｜文鼎科技

也是台灣書籍常見的內文明體，微微瘦長，筆畫修飾比華康細明更少，筆畫尖端俐落，顯得更數位也更冷靜。

字 誌 永 國 東 來 過 五 湖

有朋友為了尋找全世界各種稀奇的書籍，踏遍了五大洲。在這個能用網路輕鬆找到各種東西的時代，別忘了雙腳才是真正的起點！

(03)　蒙納宋體｜Monotype

蒙納宋體根自集中國字體師傅大成的宋一體、宋二體字稿而成，再由香港蒙納字體設計師四十年間輾轉修編，而成為自成一家、中宮緊收、充滿中文味道的明體家族，是香港最常見的內文明體。相較於本蘭明朝風格來說感情較豐富，比較強調筆畫尖端的壓暈感。其中蒙納細宋體的灰度特別調整為適合報章印刷。

字 誌 永 國 東 來 過 五 湖

有朋友為了尋找全世界各種稀奇的書籍，踏遍了五大洲。在這個能用網路輕鬆找到各種東西的時代，別忘了雙腳才是真正的起點！

(04)　華康儷宋體｜威鋒數位

範例為W3。中文字體大師柯熾堅作品，具有上海感性美學與日本理性美的揉合。由於中宮的寬鬆適合背光環境使用，筆畫的圓潤也有效降低光暈效應，其中儷中宋體廣泛使用於香港港鐵旗下的車站指示牌上。可惜當年為印報設計，以現在實用上來說有點過細，此外字重不足、欠缺簡體中文的支援是其目前的致命傷。

字 誌 永 國 東 來 過 五 湖

有朋友為了尋找全世界各種稀奇的書籍，踏遍了五大洲。在這個能用網路輕鬆找到各種東西的時代，別忘了雙腳才是真正的起點！

(05)　蒙納長宋｜Monotype

刻意設計得明顯瘦高的宋體，文學感與文青感的結合，筆畫剛而感情濃（即傲嬌），在近年廣告文宣上可見度頗高。

字誌永國
東來過五湖

有朋友為了尋找全世界各種稀奇的書籍，踏遍了五大洲。在這個能用網路輕鬆找到各種東西的時代，別忘了雙腳才是真正的起點！

06 思源宋體｜Google、Adobe

範例為 Regular。由 Google 出資開放使用的自由字體，支援繁簡日韓各種語言版本，七種字重適用於各種情境。思源宋體是基於小塚明朝的設計上，再進行架構調整與字數擴充，橫筆略微加粗更適於螢幕或電子書顯示。

字誌永國
東來過五湖

有朋友為了尋找全世界各種稀奇的書籍，踏遍了五大洲。在這個能用網路輕鬆找到各種東西的時代，別忘了雙腳才是真正的起點！

02 思源黑體｜Google、Adobe

範例為 Regular。支援繁簡日韓各種語言版本，七種字重適用於各種情境。思源黑體是基於小塚黑體的設計上，再進行架構調整與字數擴充，搭配 Adobe Source Sans 歐文字，成為近年中文世界中崛起最快的黑體家族。

字誌永國
東來過五湖

有朋友為了尋找全世界各種稀奇的書籍，踏遍了五大洲。在這個能用網路輕鬆找到各種東西的時代，別忘了雙腳才是真正的起點！

03 文鼎黑體｜文鼎科技

範例為 EB。文鼎早期的作品，以圓體為基礎，中宮極大，筆畫渾圓，還有部分圓角。較常用在路上標示。

黑體

字誌永國
東來過五湖

有朋友為了尋找全世界各種稀奇的書籍，踏遍了五大洲。在這個能用網路輕鬆找到各種東西的時代，別忘了雙腳才是真正的起點！

01 華康儷黑體｜威鋒數位

範例為 W5。中文字體大師柯熾堅儷系列的黑體版本，中黑和粗黑字重在台港應用廣泛。繁體黑體沒有襯線且中宮大小適中，視覺上高度穩定的字形和一致的灰度令文字的行氣連貫，易辨、易讀性均佳，是柯熾堅年輕時的得意傑作。

字誌永國
東來過五湖

有朋友為了尋找全世界各種稀奇的書籍，踏遍了五大洲。在這個能用網路輕鬆找到各種東西的時代，別忘了雙腳才是真正的起點！

04 蒙納黑體｜Monotype

範例為 Medium。蒙納黑體是少有的中宮緊收的中文黑體，其接近宋體的結構設計讓黑體難得也可成為清楚易讀的正文字型。廣泛使用於香港的報章、雜誌、廣告及香港國際機場的指示牌上。

字 誌永國
東來過五湖

有朋友為了尋找全世界各種稀奇的書籍,踏
遍了五大洲。在這個能用網路輕鬆找到各種
東西的時代,別忘了雙腳才是真正的起點!

01 蒙納圓黑｜Monotype

繁體中文的細～粗圓體都是繼承寫研娜爾風格,中宮大、筆畫
渾圓,華康、文鼎、蒙納各家差異不會太大。

字 誌永國
東來過五湖

有朋友為了尋找全世界各種稀奇的書籍,踏
遍了五大洲。在這個能用網路輕鬆找到各種
東西的時代,別忘了雙腳才是真正的起點!

02 文鼎中隸｜文鼎科技

偏日本寫研風格(來自台灣書法家曾慶仁的字)的隸書,收斂
傳統隸書的霸氣,筆畫圓融討喜,適合內文等用途。

字 誌永國
東來過五湖

有朋友為了尋找全世界各種稀奇的書籍,踏
遍了五大洲。在這個能用網路輕鬆找到各種
東西的時代,別忘了雙腳才是真正的起點!

03 文鼎行書｜文鼎科技

筆畫飄逸的行書字體,在多種行書字體裡顯得特別輕柔。清新
脫俗又詩情畫意的書法美,夢幻間又帶著幾絲浪漫。

字 誌永國
東來過五湖

有朋友為了尋找全世界各種稀奇的書籍,踏
遍了五大洲。在這個能用網路輕鬆找到各種
東西的時代,別忘了雙腳才是真正的起點!

01 華文仿宋｜常州華文

華文仿宋是仿宋體最後期發展、結構嚴謹穩定的版本。

字 誌永國
東來過五湖

有朋友為了尋找全世界各種稀奇的書籍,踏
遍了五大洲。在這個能用網路輕鬆找到各種
東西的時代,別忘了雙腳才是真正的起點!

04 文鼎粗魏碑｜文鼎科技

中國書法家韓飛青書寫的魏碑書法,是台港中相當多字型公司
都有參考並製作成數位字型的字體。不僅用於印刷,也常被製
作成招牌或用於公眾場所的石碑解說文等。

字 誌永國
東來過五湖

有朋友為了尋找全世界各種稀奇的書籍，踏遍了五大洲。在這個能用網路輕鬆找到各種東西的時代，別忘了雙腳才是真正的起點！

(05) 文鼎毛楷｜文鼎科技

以台灣書法家劉元祥書寫的招牌楷書體為基礎，重新設計的毛筆楷書。是台灣街景中熟悉的風景，常見在各種紅布條、金屬招牌上。

字 誌永國
東來過五湖

有朋友為了尋找全世界各種稀奇的書籍，踏遍了五大洲。在這個能用網路輕鬆找到各種東西的時代，別忘了雙腳才是真正的起點！

(01) 金萱半糖｜justfont

融合明體與黑體風格的字體，帶有些許小清新氣息。與Folk相比字面稍窄。募資成功推出後，近期已逐漸受到廣泛使用。

字 誌永國
東來過五湖

有朋友為了尋找全世界各種稀奇的書籍，踏遍了五大洲。在這個能用網路輕鬆找到各種東西的時代，別忘了雙腳才是真正的起點！

(06) 華康歐陽詢體｜威鋒數位

歐體楷書是許多人入門書法所學習的字體，將此經典重新詮釋製成數位字型。比起一般常見的數位楷書體，無論是線條、輪廓與架構上都更加靈活生動。

字 誌永國
東來過五湖

有朋友為了尋找全世界各種稀奇的書籍，踏遍了五大洲。在這個能用網路輕鬆找到各種東西的時代，別忘了雙腳才是真正的起點！

(02) 華康儷金黑｜威鋒數位

一樣是明體與黑體的融合，但走的是顛倒路線，留下明體的三角，加上黑體的厚重。源自於日文字體 Now-MU 的設計。

字 誌永國
東來過五湖

有朋友為了尋找全世界各種稀奇的書籍，踏遍了五大洲。在這個能用網路輕鬆找到各種東西的時代，別忘了雙腳才是真正的起點！

(07) 華文楷書｜常州華文

華文楷書體是目前電腦字型中結構較為穩固優美、架構精美不會鬆散的楷書字型。

字 誌永國
東來過五湖

有朋友為了尋找全世界各種稀奇的書籍，踏遍了五大洲。在這個能用網路輕鬆找到各種東西的時代，別忘了雙腳才是真正的起點！

(03) 蒙納超剛黑｜Monotype

經典字型設計師傅郭炳權先生的得意傑作。風格簡潔有力，由於排版後的吸睛度高且音量感大，常見於新聞媒體，遊行示威等場合。目前有五種粗細，不過仍以最粗的超剛黑最受歡迎。

字 誌永國 東來過五湖

有朋友為了尋找全世界各種稀奇的書籍，踏遍了五大洲。在這個能用網路輕鬆找到各種東西的時代，別忘了雙腳才是真正的起點！

(04) 華康墨字體｜威鋒數位

具有POP色彩但又不會太嘈雜的清新字體，間距不太緊也不會太過放鬆，淘氣又清爽。部分文字更能看到設計師偷加的玩心(例如「山」)。

字 誌永國 東來過五湖

有朋友為了尋找全世界各種稀奇的書籍，踏遍了五大洲。在這個能用網路輕鬆找到各種東西的時代，別忘了雙腳才是真正的起點！

(07) 蒙納中秀明體｜Monotype

小清新的新綠洲，號稱明體但文字打斜、襯線朝左的新潮設計，文青風大爆發。或許會在設計展與市集看到它的蹤跡。

字 誌永國 東來過五湖

有朋友為了尋找全世界各種稀奇的書籍，踏遍了五大洲。在這個能用網路輕鬆找到各種東西的時代，別忘了雙腳才是真正的起點！

(05) 華康娃娃體｜威鋒數位

範例為W5。令人又愛又恨的娃娃體，文字筆畫相當活潑而輕鬆，也曾做為2005愛知萬博的形象使用。只是要駕馭它不太容易，考驗設計師的手腕呢！

字 志永國 東來過五湖

有朋友為了尋找全世界各種稀奇的書籍，踏遍了五大洲。在這個能用網絡輕鬆找到各種東西的時代，別忘了雙腳才是真正的起點！

(08) 方正姚體｜方正字庫

由上海解放日報社高級技工姚志良所創，最早用於《解放日報》。是以雕刻刀直接雕刻而成的字體，所以筆畫線條相當尖銳且鋒利。跟蒙納長宋同樣屬於市面上少見的長體風格字型，常被運用在LOGO標準字等場合。

字 誌永國 東來過五湖

有朋友為了尋找全世界各種稀奇的書籍，踏遍了五大洲。在這個能用網路輕鬆找到各種東西的時代，別忘了雙腳才是真正的起點！

(06) 華康華綜體｜威鋒數位

範例為W5。這則是一款四平八穩的展示字型，文字只有右側修圓，活潑又不失穩重。經常能在牙醫等招牌上看到它。

字 誌永國 東來過五湖

有朋友為了尋找全世界各種稀奇的書籍，踏遍了五大洲。在這個能用網路輕鬆找到各種東西的時代，別忘了雙腳才是真正的起點！

(09) 華康翩翩體｜威鋒數位

範例為W5。以同公司相當受歡迎的秀風體為基礎，將架構與筆畫調整成較均衡且較粗的版本。因帶有手寫字的靈活與連筆，常被運用於報章雜誌等想呈現手寫風味的文章或標題上。

怎麼用日、簡、韓文字型排繁體中文？

解說·文 / 柯志杰 Text by But Ko

這期介紹了很多日文、中文常見字型，或許你會發現很多日文字型的漢字設計與台灣常見的中文字型設計風格迥異，甚至覺得滿好看的，想拿來用用看。但是，拿日文字型排版中文真的沒問題嗎？其實並不是完全不可行，但充滿很多眉眉角角。這篇文章要來探討，使用日文、簡體、韓文字型來排版繁體中文要注意的地方。

1. 先確定授權沒問題

第一個最重要的點，是注意授權沒有問題！近期比較大的消息是，2016年底時，Morisawa（森澤）在台灣開始線上販售 Desktop 字型了（http://typesquare.com/）。但像是 FontWorks 的 LETS，目前尚無法在日本國外訂購使用。

其他較容易合法取得的商業字型，如 Mac 有內建 Hiragino 多數字款，另外 Adobe Creative Cloud 的訂購戶也能透過 TypeKit 使用 Adobe 公司的字型。

2. 寫法差異與地區特徵

大家應該知道中國使用的是簡體字，而日本使用的漢字也有經過部分簡化。我們在電腦上使用的 Unicode 編碼，對於簡化差異較多的字，會當作不同的兩個字處理，例如「藝、芸」「轉、転」是不同的字。即使對「轉」字選擇日文字型，仍然會顯示成「轉」，不會變成「転」。

但是寫法太類似的字，就有可能被當作同一個字處理。例如「房、房、房」上方無論是撇、橫還是點，都會被當成同一個字。有時候可能會多一畫少一畫，但又不一定，例如「類、類」是同一個字，「淚、淚」卻是不同的字，這就要很小心了。

也就是說，當對文字套用其他語言的字型，可能會有寫法上微妙的差異。能不能接受這個差異，就是首先要注意的問題。

一般來說，台、港對於字形寫法差異是非常寬容的。不像中國、日本對於印刷字體有強力的規範，台、港對於常見的異體字，或是傳統印刷體風格、楷化風格，通常都不會太在意。但例如是用在兒童讀物，或是非常大字的海報，像少一點的「類」字，可能就會被視為錯字，不太 OK 了。

在風格上，日文字體、韓文字體偏向傳統印刷體；中國字體則相當楷化。在寫法上，中國寫法為了減少一筆，經常在意外的地方連筆，或是有些出頭、不出頭的差異。是否容許這些差異就是使用時要自己衡量的，我個人是比較無法接受排繁體文章時出現「骨」與下方出頭的「角」，其他倒還好。

韓文因為實際生活中已經廢漢字，所以韓文字型裡的漢字不僅沒有簡化，設計上也最接近傳統印刷體，所以跟繁體中文幾乎沒有寫法差異問題。但也因為韓國已經少用漢字，僅偶爾零星使用，所以很多韓文字型對漢字部分造字較不嚴謹，常有大小不一、鬆緊不均的問題，可能不適合排字數多的內容。

U+6236　U+6238　U+6237　U+623F　U+537B　U+6F22　U+985E　U+9AA8　U+89D2　U+5DEE

戶　　房卻漢類骨角差　繁體
　戶房卻漢類骨角差　簡體
戶　　房卻漢類骨角差　日文
戶　　房卻漢類骨角差　韓文

有些異體字不同內碼　　　　有些字同內碼字形卻不同

不同地區同一個內碼的字造型可能不同。

謎增　傳統　　　楷化　謎增

傳統字形與楷化字形。

韓文繁體漢字

韓文字型的漢字有時會有大小、粗細不一的問題。

025

3. 標點位置不一樣

台灣標點位置通常在正中間，而無論日文或簡體習慣都在左下（直排在右上）。其實也有部分台灣書籍向來習慣排左下（通常是科學類），事實上左下的標點符號在避頭尾處理時也有比較容易處理的好處，如果可以接受並無不妥。

但若還是習慣置中的標點，可以考慮使用 InDesign 的複合字體功能，將標點符號部分仍設定使用繁體字型。

TW　了不起，負責。
JP　了不起，負責。

TW　　　JP
了不起，負責。　了不起，負責。

台灣置中標點的習慣與其他地區都不同。

複合字體

4. 用簡體字型排繁體

由於中國要求作業系統內建的宋體、黑體等基本字型必須遵守 GB18030 規格，故都包含了超過 2 萬漢字，除了簡體字，也包括所有 Big5 範圍繁體字。實務上，使用這些 GB18030 字型排繁體文章，並不會有缺字問題。

然而，這些字型裡的繁體字遵守的是如前面提到的中國規範，例如「角」「差」「過」等字與台灣的習慣就有明顯的差異。或許作為海報、封面、標題等較大字使用時要特別注意。

另外，為了方便繁簡轉換，從還沒有 Unicode 的時代起，兩岸就流行使用一種特殊的字型：打繁體字會顯示出簡體字的；或是打簡體字會顯示出繁體字的（GB12345）。由於簡體與繁體通常是一對多的關係，常會出現很多錯誤的繁體字，使用時必須非常小心。打繁體顯示簡體則多數是一對一，但有些例外，例如台灣只用「著」字，但簡體中文是區隔使用「着、著」兩個字的，這也無法靠字型做正確轉換。其他繁簡之間還有引號等標點符號習慣不同的問題，建議還是用專業的繁簡轉換工具，才能轉換出正確的內容。

使用打簡出繁的字型很容易出包。

5. 用日文字型排繁體：難搞的缺字問題

至於如何使用日文字型就是本文的重頭戲了。首先最大的問題是，使用日文字型來排中文，一定會缺字！畢竟文化不同，很多古文裡所沒有的字 (口部的感嘆詞、化學元素……)，在日文用不到，所以都可能會缺。所以我原則上是建議：日文字型只拿來排標題，不要排內文。

而其實日文字型所收納的文字數，也有許多字集標準。專業排版所用的日文 OpenType 字型，通常有 Std、Pro、Pr5、Pr6 四種標準 (其中又各自後面可能接 N 字，如 ProN、Pr6N，原則上請盡量使用有 N 的版本，部分文字會比較接近中文寫法)。其中 Std 收錄漢字數最少，通常缺字到難以處理的程度 (像「你」字也缺)，只適合標題、名稱等特定少數字數的情況使用。大部分的展示字型可能只有 Std 版本。而 Pr6 收錄文字數最多，常用字範圍內需要處理的字會相對較少。

中文常用字範圍內的主要缺字情況整理如下表，左半邊是找得到異體字可以代用的，右半邊則是完全沒救，需要改寫內容避開這個字的。注意左方會發現，有些字例如「值」，只是因為日文使用的「值」在 Unicode 被認定成另一個字而已，不是真的缺字，但就有必要自己更改這個字 (但不懂日文的話，要怎麼輸入這些代用字還有點不容易)。

我認為至少要使用 Pr5 字集以上的日文字型，排長篇文章才比較有可行性。另外需注意的是，這裡所建議的代用字也不見得都是 Std 字集。例如「夠」字在任何字集下都缺字，雖然可以使用「够」來代替，但「够」本身是 Pr5 的文字，所以在 Std、Pro 字集的字型中仍然是缺字的。

字集	缺字，但有代用字	沒救的缺字
Pr6 (N)	俞 [兪] 值 [値] 剎 [刹] 啟 [啓] 喻 [喩] 巔 [巓] 弒 [弑] 拋 [抛] 暨 [曁] 查 [査] 污 [汚] 矓 [朧] 簒 [簒] 粵 [粤] 躲 [躱] 鄉 [鄕] 嘷 [嘷] 翱 [翺] 唷 [喲] 囪 [囱] 夠 [够] 櫥 [橱] 跺 [跥]	乓 乒 剁 叻 叼 吆 呸 咚 唬 唷 啕 啪 喱 喳 喻 嗦 嗨 嗯 嘀 嘟 嘮 噗 噙 噥 噹 嚎 嚐 埂 妞 姘 婊 嬲 嬢 孑 尷 尬 恬 愣 揍 撣 毽 氖 氫 氯 泵 焊 琍 甫 盯 瞇 矽 砸 碭 糰 罈 蛐 蟑 趴 踩 踫 蹦 醅 鈽 銬 鎢 鎳 颾 餿 齜
Pr5 (N)	佣 [傭] 億 [憶] 衹 [只]	噢 扔 抿 拎 摘 氟 氦 氧 氨 氮 猙 獰 甩 瘩 砝 簹 籔 綁 鈑 蚵 螃 蟈 蹚 躺 遢 鈾 鉻 銦 鋰 鎘 鐷
Pro (N)	伙 [夥] 佈 [布] 偷 [偸] 傢 [家] 僱 [雇] 勻 [匀] 卹 [恤] 哪 [那] 唧 [喞] 啡 [琲] 垃 [拉] 圾 [扱] 她 [他] 妒 [妬] 寬 [寛] 徬 [彷] 摒 [屏] 擄 [虜] 暱 [昵] 朵 [朶]	卬 仳 佬 侗 倌 倘 偌 倨 傻 儻 兌 克 凳 划 刨 剁 剷 劊 劻 厝 叉 吒 吱 吵 呃 呢 咕 咦 咧 咪 咬 咱 咻 哎 哼 唁 啁 啤 啦 喂 喔 喲 噌 嗎 嗑 嗓 嘩 嘍 嘰 嘹 嘻 嚅 矓 嚷 嚇 囡 圬 坍 坷 坼

柒[七] 榨[酢] 樑[梁] 檔[档]
檯[台] 歧[岐] 沉[沈] 溉[溉]
溼[濕] 燄[焰] 牠[他] 甦[蘇]
痠[酸] 眾[衆] 縐[皺] 缽[鉢]
腳[脚] 菸[煙] 菈[苙] 蔥[葱]
褲[袴] 貓[猫] 賬[帳] 贋[贗]
釜[釜] 錶[表] 鐮[鎌] 闆[板]
阱[穽] 靭[靱] 餚[肴] 鼈[鼇]
唉[噯] 妳[你] 孃[孃] 孽[孼]
拚[拼] 簾[帘] 迆[迤] 醃[腌]
銼[剉] 鑣[鏢] 韁[繮] 鼉[鼉]

垮 埤 塌 塭 塾 壖 夔 奶 妮 妯 姍 娓
婷 媳 嫵 嬴 嬸 尬 屄 崁 崆 幛 弈 忛
怵 恢 您 悴 懵 戩 扒 扭 扯 扳 抨 拖
拴 拽 挖 挪 挺 捆 捎 捱 挱 揪 搞 搪
搽 摟 摯 摹 撒 撐 撙 撬 擋 擰 攏 攔
斧 旎 晾 杖 桅 桌 梆 梗 椁 菜 椊 槳
檳 殮 毗 汛 洱 涮 渲 湔 漩 灶 灸 烊
烤 煞 煨 燙 燜 燴 爹 爺 牯 犄 犛 狡
猙 獐 璦 璩 甕 甽 疙 疤 疼 痱 瘓 瘸
瘭 癬 盍 盉 眄 眨 眲 睞 睬 瞄 瞌 瞟
瞧 砍 砷 硃 碘 碟 碰 碳 磕 礦 袄 穢
竽 筵 筷 箋 籲 籽 糕 紼 絀 絪 緃 繽
繰 羋 耍 胭 胰 胳 腱 膛 臃 臬 臽 舔
舢 芒 苯 荔 荸 莧 蓓 蘑 蘸 虔 蚱 蛀
蛋 蜇 蜢 螞 蠅 訝 諉 謊 豉 豹 賅 賒
趙 跑 踢 踱 踹 躉 躪 逛 遁 遍 逕 遴
邋 邐 鄢 酗 鈉 鈣 銲 銻 鋁 鋅 錳 鍥
鍵 鎂 鎊 鏜 鏟 鐲 鑥 閡 閫 閾 闈 陡
陴 隙 雯 靛 靶 鞭 颼 飧 飪 餛 餵 饞
駁 駙 骯 骷 髒 鬍 魷 鮫 鰱 鱔 鰥 鶴
鷥 麂

Std

么[幺] 份[分] 仿[做] 佔[占]
俱[俱] 內[内] 吞[呑] 吳[吴]
咖[珈] 啊[阿] 姊[姉] 姬[姫]
娛[娱] 峒[洞] 巢[巢] 幫[帮]
彥[彦] 戶[戸] 戾[戻] 扑[撲]
揭[揭] 擊[撃] 晚[晩] 曬[晒]
榆[楡] 歎[嘆] 步[歩] 歲[歳]
歷[歴] 每[毎] 汙[污] 涉[涉]
淚[涙] 渴[渇] 溫[温] 狀[状]
茲[茲] 產[産] 瘦[瘦] 癥[症]
睪[睾] 瞪[瞠] 稅[税] 絕[絶]
緣[緣] 緦[緦] 脫[脱] 虛[虚]
說[説] 豔[艶] 賸[剩] 辦[办]
銳[鋭] 錄[録] 鍊[錬] 鏽[銹]
閱[閲] 隄[堤] 雞[鶏] 頹[頽]
馱[馱] 鱷[鰐] 黃[黄]

丟 丫 伕 佝 俏 俏 倀 傖 儈 儻 刁 匾
卡 叟 另 叵 吧 嘈 嘎 嘿 噩 噯 噱 噶
嚕 嚩 囉 囡 囤 圯 圳 堐 壋 夤 姒 姣
娌 娣 媳 孿 岘 帕 帘 庚 彤 徉 徘 徜
徵 愚 惋 愜 憾 懂 戕 拄 拼 捂 掄 捽
摻 撾 撿 擷 撒 攙 晌 曆 榭 榷 椿 氐
氫 汶 沅 淄 滇 漪 潺 漳 澧 濼 炕 烘
爸 牖 猷 玟 珏 玫 玷 琊 璀 璜 璣 璨
瘀 癱 蠱 盼 眶 睜 睽 砭 砰 磷 穌 窠
筘 篙 籬 糙 紇 紉 縈 繡 繳 馨 羿 翎
翟 耦 聾 肫 脖 臍 艋 艘 荃 莒 莘 菝
葳 蜓 蠔 裊 褚 訊 訕 誹 賡 贛 趄 跆
跎 跤 蹋 蹬 蹺 軔 邕 邢 郝 鄱 醞 醮
鈸 鏢 鑲 閆 霉 頊 顓 颺 餌 饜 驚 鬃
鯧 鯽 鴉 鼙 龐 龔

此表格的閱讀方式：Pr6字集缺的字當然 Pr5字集以下也都不會有，例如 Pro字型的缺字
是 Pr6+Pr5+Pro 的全部。

5. 部首統一問題（如果你龜毛如我）————

日本的漢字政策，簡單地說有個「常用漢字表」，在這個表範圍內的文字規定要簡化；而這個表以外的漢字，原則上報章雜誌盡量不要使用，印刷時則建議使用康熙字典原樣，不做簡化。在幾個偏旁上，常常有表內、表外字造型不同的問題。在日文規範裡這是正常現象，但排起中文就稍嫌彆扭。

其實很多日文字型（Pro 字集以上）為了應付排印人地名、古籍的需要，同時收錄了這些常用漢字表內文字的舊字體，如果手動將這些字調整成舊字體，可以讓偏旁排起來整齊得多。

但因為無論是新字形、舊字形，Unicode 值都是相同的，沒辦法用輸入的方式區分，只能自己在 Illustrator、InDesign 中，選取文字後透過字符視窗去調整，這會是滿大的苦工。

祈禱 ⇒ 祈禱
迂迴 ⇒ 迂迴

調整日文字型表內外字部首不統一的問題。

除了偏旁的統一之外，其他還有很多相差一兩筆的字，例如：難、類、喝，都可以透過字符視窗，選到正確的繁體用字。

通常，選擇整段文字後「舊字形」功能，可以對多數文字整批切換。但對於部分文字無效（這牽涉很細節的日本漢字政策，在此不多說明），故仍有逐字檢查的必要。

日文漢字難字左上角的寫法少一橫（變成草字頭），可能需要考慮選擇正確的繁體慣用的「廿」。

題外話，小心不要排出偽日文

因為台灣坊間對於文字的異體接受度高，拿日文字型排中文，雖然要注意上面這堆眉角，但通常是可以接受的。但反過來就不行了。用中文字型排日文，雖然多數系統字型都有完整收錄日文用到的漢字，但中文的字形寫法排出來的日文，對日本人來說看起來是非常怪異的。有排版日文的需要時，最好還是要正確使用日文字型。

另外，似乎很多人不知道日文的簡體跟簡體中文的寫法並不相同。常常在台灣街頭看見明明想要以日文呈現，卻誤用中國簡體字的情形，反而山寨感原形畢露，實在是非常悲劇。

偽日文悲劇圖。

覺應處　繁體
覚応処　日文漢字
觉应处　簡體

How to Choose
Latin Fonts

● ——————— 如何選擇歐文字型

本期的字型特輯，收錄了近50頁由 Typecache.com 所彙整出來，經典的羅馬體 (Serif) 和無襯線體 (San Serif)，以及近年仍被廣泛使用的羅馬體和無襯線體。不過開始瀏覽各個字型之前，讓我們回顧一下歐文字體的基礎概念，熟悉這些參考依據後，能夠更加順利流暢地找尋到適合的字型。

⊙ Typecache.com

收集了國內外字體資訊的索引網站。(請參考《字誌02》)本篇內容由 Akira 1975 和編輯者弓場太郎所監修。http://typecache.com

解說・文 / Typecache.com　Text by Typecache.com
翻譯 / 高錡樺　Translated by Kika Kao

Serif Font / San Serif Font

本期特輯大致區分成經典的羅馬體 (Serif，又稱襯線體) 和無襯線體 (San Serif)，以及近年廣泛被使用的羅馬體和無襯線體。所謂的襯線 (Serif)，指的是下圖所圈選出的地方，也就是筆畫前端處有著爪狀或線狀的部分。而無襯線體指的則是前端處沒有爪狀或線狀部分的字型。右下圖為無襯線體當中最具代表性的 Univers，在這個字體當中筆畫前端都是垂直的。各位應該都有聽過明體和黑體的分類。簡而言之，將羅馬體比喻成明體的話，無襯線體就如同黑體，這樣的說法或許更容易理解。由於襯線這般爪狀及線狀的特徵形成於古代羅馬時代，因此 Serif 才被稱為「羅馬體」。

<div style="text-align:center">

Serif

Typography

Baskerville (p. 36)

Sans Serif

Typography

Univers (p. 52)

</div>

關於羅馬體

同樣都是羅馬體，但也有各式各樣的襯線造型，這裡主要區分成三種類別。一般最常見的是弧形襯線體 (Bracket Serif)，一直到17世紀左右，有著這樣襯線造型的羅馬體被稱作舊式羅馬體。而 H&FJ Didot 有著如髮絲般纖細的襯線，則被稱為細襯線體 (Hairline Serif)。另外 Egyptienne F、Clarendon 等等，則是代表性的粗襯線體 (Slab Serif)，這類的羅馬體，在直線筆畫與橫線筆畫的粗細差異不明顯，有著長方形的襯線。

Bracket Serif

Baskerville (p. 36)

Hairline Serif

H&FJ Didot (p. 38)

Slab Serif

Egyptienne F (p. 38)

字體的分類

雖然字體分類的方法有很多種，這裡整理出能代表各個類別的11種字型，提供作為參考依據。如果能熟悉這些字型細部的不同之處，未來在尋找適合的字型時，在區分及辨認上一定能有所幫助。

1 Venetian　例：Adobe Jenson (p. 36)

2 Garalde　例：Adobe Garamond (p. 39)

3 Transitional　例：Baskerville (p. 36)

4 Modern　例：H&FJ Didot

5 Geometoric San Serif　例：Futura (p. 49)

6 Grotesque　例：Benton Sans (p. 59)

7 Neo Grotesque　例：Neue Haas Grotesk

8 Humanist San Serif　例：Neue Frutiger

9 Geometric Slab Serif　例：Neutraface Slab (p. 57)

10 Grotesque Slab Serif　例：Clarendon Text

11 Humanist Slab Serif　例：TheSerif (p. 43)

其他的字體

除了羅馬體 (Serif)、無襯線體 (San Serif) 及粗襯線體 (Slab Serif) 這些重要的基本字體類別之外，還有像草書體 (Script)、哥德體 (Black Letter) 等其他類別的字體。有著手寫韻味的草書體，經常被使用在邀請卡和包裝設計之中。20世紀以前德國廣泛使用的哥德體，雖然現在看來有點陌生，不過在英文報紙名稱或餐廳招牌上，依然可以看到一些實際案例。後面的篇章整理出了一份草書體和哥德體的字型推薦清單，提供給各位參考。（參閱 p.66-71）

Script

Bickham Script

Bickham Script (p. 66)

Black letter

Goudy Text

Goudy Text (p. 71)

細部重點

這裡概略地聚焦在幾個字型的細部特徵，讓我們來看一下這些特徵明顯的拉丁字母。以下整理出了細部有明顯不同的字型，在後面的字型推薦清單也能找到。

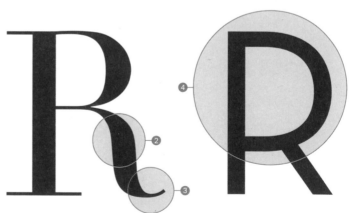

POINT

① R的右腳起筆處落在哪一個位置，以及R的字腔是封閉還是打開？

② R的右腳是直線還是曲線？

③ R的右腳筆畫末端是否附有襯線 (單側或兩側都有)；如果沒有襯線，是不是朝上彎曲的曲線呢？

④ R的字腔在比例上占的多寡。

| Palatino (p. 42) | Austin (p. 55) | Miller Text (p. 54) | Chronicle Display (p. 55) | Linotype Didot (p. 38) | Neutraface (p. 60) |

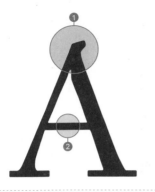

POINT

① A 的頂部是否向右突出或是向左突出。左右都有突出的部分的話，是平坦還是尖銳。
② 橫棒 (bar) 的高度。

A A A A A Ⱥ

Adobe Caslon
(p. 37)

Californian FB
(p. 37)

Austin
(p. 55)

Feijoa

United Serif
(p. 55)

Ambroise

POINT

①頂部的襯線是否向內外兩側突出呢？
還是只有外側突出？如果沒有襯線，是
不是尖銳的呢？
② M 中央的交叉點的位置，距離底部
基線 (Baseline) 多遠。交叉點是不是
尖銳而突出的。
③ 兩側的筆畫線段是平行的，還是有
傾斜角度呢？

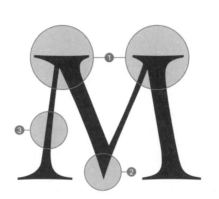 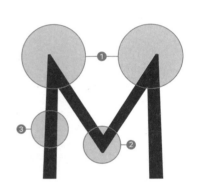

M M M M M M

Cochin
(p. 38)

Adobe
Garamond
(p. 39)

Baskerville
(p. 36)

Fakt Slab

Alda

Neutraface
(p. 60)

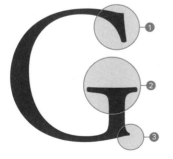

POINT

① G 頂部的襯線是朝上突出還是朝下突
出，或者是上下都有突出呢？有時也會出現
圓球狀。另外也請留意角度的差異。
② 橫棒是否向兩側突出，還是只有一側突
出，或是沒有橫棒？
③ 尖銳突起的部分，方向是向右或向下，
還是並沒有尖起的部分？
④ G 的右下是否單純只以曲線構成。

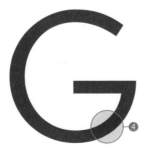

G G G G G G

Adobe Jenson
(p. 36)

Adobe
Garamond
(p. 39)

Acta

Ysobel

F37 Bella

FS Rufus

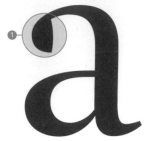
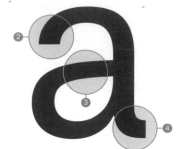

POINT

① 左上筆畫末端是什麼形狀？是像歐文書法字、球狀、特殊造型，抑或是無明顯特徵。
② 筆畫末端的角度是傾斜、水平還是垂直？
③ 字碗上半部的角度是水平還是朝向左下或左上呢？
④ 字幹是垂直向下，還是彎曲的曲線呢？或是只有單層構造的 a？

a a a a a a

| Adobe Jenson (p. 36) | Baskerville (p. 36) | Amalia | Alda | Capitolium | Cochin (p. 38) |

POINT

① 雙層構造的 g 的耳朵是水平，還是順時針或逆時針彎曲？
② 雙層構造的 g，字腔是封閉還是打開？
③ 筆畫末端的角度是傾斜、水平或是垂直？
④ 單層構造的 g 字幹頂端，是否向外突出？如果是粗襯線體的話，右側是否有襯線？

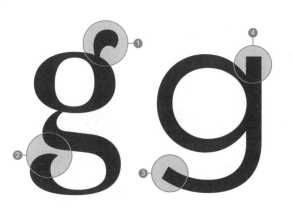

下伸部的長短也有助於辨認。另外也有像下圖般，特殊形狀的 g。

g g 8

由左至右分別是 ITC Kabel、FS Joey、Fugue。FS Joey 為 Fontsmith 的字體，Fugue 為 RP 的字體。

g g g g g g

| Adobe Garamond (p. 39) | Chronicle Display (p. 55) | Farnham (p. 55) | Feijoa | Ambroise | Futura (p. 49) |

POINT

① 橫棒的角度是傾斜還是水平？
② 筆畫末端的角度是傾斜還是水平的，或是垂直於基線。

e e e e e e

| Adobe Jenson (p. 36) | Adobe Garamond (p. 39) | Arnhem (p. 55) | Swift (p. 42) | Stag (p. 56) | Neue Haas Grotesk Text |

歐文字型設計用語

最後讓我們掌握一些必備的字型設計用語。

Lining Figures

0123456789

等高數字：一般所使用，高度一致的數字。

Old Style Figures

0123456789

舊體數字：為了能夠融入小寫字母排版的文章裡不會過於突兀而設計出來的數字。

Tabular Lining Figures

012345
012345

表格用等高數字：針對表格格式設計的數字，字寬上是均分的。

Tabular Old Style Figures

012345
012345

表格用舊體數字：針對表格格式而設計，字寬均分的舊體數字。相比之下較不常被使用。

Small Caps

Small caps
SMALL CAPS

小型大寫字母：參照小寫字母的字高，再略大一些所製作出來的大寫字母。多用於簡稱及西曆的年號 (BC, AD) 等。

Ligature

fi ffi fl ffl ff ffb st ct

連字：將數個文字相連在一起，設計成一個字符。不同字型所具備的連字種類也不盡相同。

Kerning

WAVES
WAVES

字間微調：一定要注意字間微調。如果沒有進行這部分的調整與設定，就會是一個較為劣質的字型。

dash

Tokyo-Kyoto

連接號和破折號：有兩種dash，各自有不同的用途，分別是連接號 (en dash) 和破折號 (em dash)。上圖的範例為連接號 (en dash)。en為半形，em為全形。

以上是在挑選合適的歐文字型時，可作為判斷的一部分要領。目前各種類型的數字、小型大寫字母或是連字，其實在 OpenType 的機能下，都已經能簡易又快速地進行設定。甚至還因為這樣的機能，而出現更多新字型 (p.72)，各位在挑選字型時，也可以參考這部分。如果你是對 Helvetica 或是 DIN 已感到疲乏的人，在 Typecache 網站裡可以找到特別為你推薦的字型清單，另外像是字型座談、字型的使用範例以及最新推出的字型等情報，隨時都會更新在網站上。各位可以同時參照後面篇章中所提供的字型清單，在挑選時能夠更有效率地找到理想中的字型。

http://typecache.com/

以拉丁字母順序介紹80款經典羅馬體。近年廣泛使用的字體請參照 p.54-58。　翻譯 / 黃慎慈　Translated by MK Huang

資訊依下列順序刊載：字體名稱〔年代〕、販售其字體的主要製造商、設計師名、解說。

Adobe Jenson Old Style Serif [01]

It was first released in 1996 as a multiple master Postscript font, and is now sold as an OpenType font under the name *Adobe Jenson Pro*. The multiple master version included weight and optical size axes.

Aa De Ee Oo Rr Ss 0 1 2 3 4 5 6 7 8 9 0
Aa De Ee Oo Rr Ss 0 1 2 3 4 5 6 7 8 9 0

[01] Adobe Jenson (1995)
Adobe
Robert Slimbach

[02] Albertus (1935)
Monotype
Berthold Wolpe
由 Berthold Wolpe 在 1932–1940 年間所設計的字體。喇叭狀襯線 (flareserif) 為其特徵。

[03] Americana (1965)
Linotype / Bitstream
Richard Isbell

[04] Baskerville
Baskerville 是在 1750 年代由 John Baskerville 所創造的字體。字模雕刻則由他所僱用的 John Handy 擔任。Baskerville 是介於舊體的 Garalde 與現代體 (Modern) 間的過渡體 (Transitional) 字體代表。

[05] Bell (1931)
Monotype
Richard Austin,
Monotype Type Drawing Office

[06] Belwe (1913)
ITC / Bitstream
Georg Belwe

[07] Bembo (1929)
Monotype
Aldus Manutius, Francesco Griffo,
Frank Hinman Pierpont
Bembo 的羅馬體，是以 1495 年由 Francesco Griffo 設計的羅馬體為基礎，於 1929 年設計完成。數位版出現了字體過細等問題，其後又發行了 Bembo Book。

[08] Berling (1951)
Linotype
Karl-Erik Forsberg

Albertus [02]
The jovial yokel found 6 zealots praying & backed qualmishly away.

Americana [03]
The jovial yokel found 6 zealots praying & backed qualmishly awa

Baskerville [04]
The jovial yokel found 6 zealots praying & backed qualmishly away.
※ 範例為 Monotype Baskerville。此外還有 ITC New Baskerville 和 Baskerville Original 等各種 Baskerville。

Bell Monotype Regular [05]
The jovial yokel found 6 zealots praying & backed qualmishly away.
Aa Jj Qq Rr PINKNEY

Belwe [06]
The jovial yokel found 6 zealots praying & backed qualmishly away.

Bembo [07]
The jovial yokel found 6 zealots praying & backed qualmishly away.

Berling [08]
The jovial yokel found 6 zealots praying & backed qualmishly away.

Bernhard Modern [09]

The jovial yokel found 6 zealots praying & backed qualmishly away.

Bodoni [10]

The jovial yokel found 6 zealots praying & backed qualmishly away.

※ 其他還有 Bauer Bodoni、ITC Bodoni 等各種數位版 Bodoni。

Bookman [11]

The jovial yokel found 6 zealots praying & backed qualmishly away.

※ 範例為 ITC Bookman。此外還有 Bookman Old Style、Jukebox Bookman、Bookmania 等各種類型。

We got along famously — we keep in touch to this day [12]

BOLD

Back Home At Last

DISPLAY BOLD

※ 範例為 Californian FB。此外還有 ITC Berkeley Old Style 和 LTC Californian。

Adobe Caslon Pro [13]

William Caslon released his first typefaces in 1722. Caslon's types were based on seventeenth-century Dutch old style designs, which were then used extensively in England. Because of their remarkable practicality, Caslon's designs met with instant success. Caslon's types became popular throughout Europe and the American colonies; printer Benjamin Franklin hardly used any other typeface. The first printings of the American Declaration of Independence and the Constitution were set in Caslon.

※ Adobe Caslon [13] 以外，還有 Caslon3、ITC Caslon 224、Caslon 540、Big Caslon 等各種類型的 Caslon。詳細內容請參照 p.44 的專欄。

Caxton [14]

The jovial yokel found 6 zealots praying & backed qualmishly away.

Centaur [15]

The jovial yokel found 6 zealots praying & backed qualmishly away.

Century Old Style [16]

The jovial yokel found 6 zealots praying & backed qualmishly away.

※ Century Old Style [16] 以外，還有 Century Expanded、Century Schoolbook、ITC Century、Eames Century Modern 等各種類型的 Century。詳細內容請參照 p.44 的專欄。

Cheltenham [17]

The jovial yokel found 6 zealots praying & backed qualmishly away.

※ 範例為 ITC Cheltenham。也有 x 字高較低的 Cheltenham。

[09] **Bernhard Modern (1937)**
Monotype / Linotype / Adobe
Lucian Bernhard

[10] Bodoni

起源於 18 世紀後半，Giambattista Bodoni 創造的字體。成為 didone 系字體的代表。其後重新製作的字體，除了 ITC 與 Berthold 以外，都較適用於展示尺寸。

[11] Bookman

[12] Californian (1939)
Frederic W. Goudy

[13] Caslon

源自 18 世紀英國的 William Caslon 所創造的字體。自活字時代開始便受到多次的重製，其中也包含了與原版相去甚遠的版本，現在仍有許多不同的版本在市面上流通。

[14] Caxton (1981)
Letraset
Leslie Usherwood

[15] Centaur (1929)
Monotype
Nicolas Jenson, Bruce Rogers, Frederic Warde

[16] Century

[17] Cheltenham

City [18]

The jovial yokel found 6 zealots praying & backed qualmishly away.

Clarendon [19]

The jovial yokel found 6 zealots praying & backed qualmishly

Cochin [20]

The jovial yokel found 6 zealots praying & backed qualmishly away.

Cooper [21]

The jovial yokel found 6 zealots praying & backed

COPPERPLATE GOTHIC [22]

THE JOVIAL YOKEL FOUND 6 ZEALOTS PRAYING & BACKED

Dante [23]

The jovial yokel found 6 zealots praying & backed qualmishly away.

Didot [24]

The jovial yokel found 6 zealots praying & backed qualmishly away.

※ 範例為 Linotype Didot。其他著名的還有 H&FJ Didot 等。

typographic designation for roman typefaces [25]

EGYPTIENEE F

Deberny & Peignot Foundry

legible, flexible, and neutral in appearance

1956 Linotype Adrian Frutiger

Electra [26]

The jovial yokel found 6 zealots praying & backed qualmishly away.

Fairfield [27]

The jovial yokel found 6 zealots praying & backed qualmishly away.

Fleischmann [28]

The jovial yokel found 6 zealots praying & backed qualmishly away.

Fournier (29)

The jovial yokel found 6 zealots praying & backed qualmishly away.

Friz Quadrata (30)

The jovial yokel found 6 zealots praying & backed qualmishly away.

Galliard (31)

The jovial yokel found 6 zealots praying & backed qualmishly away.

Garamond (32)

The jovial yokel found 6 zealots praying & backed qualmishly away.

※Adobe Garamond 以外，還有 Garamond Premier、Stempel Garamond、Granjon、Sabon、Monotype Garamond、Simoncini Garamond、Garamond 3、ITC Garamond 等各種類型的 Garamond。詳細內容請參照 p.44 的專欄。

(29) **Fournier (ca. 1742, 1924)**
Monotype
Pierre Simon Fournier le jeune, Monotype Design Studio

(30) **Friz Quadrata (1965)**
ITC
Ernst Friz

(31) **Galliard (1976)**
ITC / Carter & Cone
Matthew Carter

(32) **Garamond**
Linotype

取名為 Garamond 的字體中，有一部分是源自 16 世紀由 Claude Garamond 所設計的字體為基礎，也有一部分是出自另一位鉛字鑄造師 Jean Jannon。而義大利體則是基於 Robert Granjon 的版本製作。

LANGUID SUMMER AFTERNOON BOLD (33)

1,352 Filmy White Clouds Drawn Up Like Gauze CONDENSED ITALIC

Cumulonimbus CONDENSED LIGHT

Glypha (34)

The jovial yokel found 6 zealots praying & backed qualmishly

Goudy Old Style (35)

The jovial yokel found 6 zealots praying & backed qualmishly away.

Gulliver (36)

Italy is just about as much as we can manage.

ITC Benguiat (37)

The jovial yokel found 6 zealots praying & backed qualmishly

ITC Clearface (38)

The jovial yokel found 6 zealots praying & backed qualmishly away.

ITC Fenice (39)

The jovial yokel found 6 zealots praying & backed qualmishly away.

(33) **Georgia (1996)**
Microsoft
Matthew Carter, Tom Rickner

(34) **Glypha (1977)**
Linotype
Adrian Frutiger

(35) **Goudy Old Style (1915)**
Linotype / Monotype
Frederic W. Goudy

Goudy Old Style 是在 1915 年由 Frederic W. Goudy 所設計。字體特徵為耳朵向上飛揚的 g，以及鑽石形狀的 i 與 j。

(36) **Gulliver (1993)**
Gerard Unger
Gerard Unger

(37) **ITC Benguiat (1977)**
ITC
Edward Benguiat

(38) **ITC Clearface (1978)**
ITC
Victor Caruso

(39) **ITC Fenice (1980)**
ITC
Aldo Novarese

ITC Giovanni (40)

The jovial yokel found 6 zealots praying & backed qualmishly away.

ITC Korinna (41)

The jovial yokel found 6 zealots praying & backed qualmishly away.

ITC Lubalin Graph (42)

The jovial yokel found 6 zealots praying & backed qualmishly away.

ITC Modern No. 216 (43)

The jovial yokel found 6 zealots praying & backed qualmishly away.

ITC Newtext (44)

The jovial yokel found 6 zealots praying & backed qualmishly away

ITC Novarese (45)
the work of designer Aldo Novarese
26 Anesthesiologists
relevant to exteroception

ITC Officina Serif (46)

The jovial yokel found 6 zealots praying & backed qualmishly away.

ITC Serif Gothic (47)

The jovial yokel found 6 zealots praying & backed qualmishly away.

ITC Souvenir (48)

The jovial yokel found 6 zealots praying & backed qualmishly away.

ITC Stone Serif (49)

The jovial yokel found 6 zealots praying & backed qualmishly away.

ITC Tiffany (50)

The jovial yokel found 6 zealots praying & backed qualmishly away.

JANSON Text by Linotype [51]

is the name given to an old-style serif typeface named for Dutch punch-cutter and printer *Anton Janson*.

JOANNA [52]

is a transitional serif typeface designed by Eric Gill (1882–1940) in the period 1930–31，and named for one of his daughters·

Lucida [53]
The jovial yokel found 6 zealots praying & backed qualmishly

Melior [54]
The jovial yokel found 6 zealots praying & backed qualmishly away.

Memphis [55]
The jovial yokel found 6 zealots praying & backed qualmishly away.

Meridien [56]
The jovial yokel found 6 zealots praying & backed qualmishly away.

Minion Pro [57]

is a digital typeface designed by *Robert Slimbach* in 1990 for Adobe Systems. The name comes from the traditional naming system for type sizes, in which minion is between nonpareil and brevier.

Modern No. 20 [58]
The jovial yokel found 6 zealots praying & backed qualmishly away.

Monotype Modern [59]
The jovial yokel found 6 zealots praying & backed qualmishly

New Caledonia [60]
The jovial yokel found 6 zealots praying & backed qualmishly away.

Nueva [61]
The jovial yokel found 6 zealots praying & backed qualmishly away.

[51] Janson
Linotype

這個字體是以17世紀由Nicolas Kis 所製作的活字為基礎。小寫的g很有特色。Janson Text的M 非常獨特。需要與Ehrhardt對照比較。

[52] Joanna (1937)
Monotype
Eric Gill

[53] Lucida (1984?)
Monotype
Kris Holmes, Charles Bigelow

[54] Melior (1952)
Linotype
Hermann Zapf

[55] Memphis (1929–36)
Linotype
Rudolf Wolf

[56] Meridien (1957)
Linotype
Adrian Frutiger

[57] Minion (1990)
Adobe
Robert Slimbach

1990年由Robert Slimbach所設計。現行的版本有2種字幅、4種光學大小（根據使用大小有不同版本），此外也支援西里爾文與希臘文。

[58] Modern No. 20 (1982)
Bitstream
Edward Benguiat

[59] Monotype Modern
Monotype
Monotype Design Studio

[60] New Caledonia (1938, 1982)
Linotype
William A. Dwiggins, Alex Kaczun

[61] Nueva (1994)
Adobe
Carol Twombly

1989 年由 Otl Aicher 所設計。劃時代
發展出 sans serif、semi sans、semi
serif、serif 4 個種類的字族。C、c、e
的形狀獨特，是這個字體的旨趣之處。

Palatino (62)
The jovial yokel found 6 zealots praying & backed qualmishly away.

Perpetua (63)
The jovial yokel found 6 zealots praying & backed qualmishly away.

Plantin (64)
The jovial yokel found 6 zealots praying & backed qualmishly away.

PMN Caecilia (65)
The jovial yokel found 6 zealots praying & backed qualmishly

Rockwell (66)
The jovial yokel found 6 zealots praying & backed qualmishly away.

Rotis Serif (67)
was designed in 1989 by Otl Aicher for Agfa; his last type design.
Functional mix-and-match family

Rotis Semi Serif
was designed in 1989 by Otl Aicher for Agfa; his last type design.
Functional mix-and-match family

字體特徵有：大的襯線、寬廣的開孔部、
較狹窄的字幅。之後還製作了 Swift 2.0，
以及以此為基礎擴充，並且 Open Type
化的 Neue Swift。

Serifa (68)
The jovial yokel found 6 zealots praying & backed qualmishly

Spectrum (69)
The jovial yokel found 6 zealots praying & backed qualmishly away.

Stempel Schneidler (70)
The jovial yokel found 6 zealots praying & backed qualmishly away.

Stymie (71)
The jovial yokel found 6 zealots praying & backed qualmishly away.

Swift (72)
The jovial yokel found 6 zealots praying & backed qualmishly away.

TheSerif [73]

The jovial yokel found 6 zealots praying & backed qualmishly away.

[73] TheSerif (1994)
LucasFonts
Luc(as) de Groot

TIMES [74]

In 1931, The Times of London commissioned a new text type design from Stanley Morison and the Monotype Corporation, after Morison had written an article criticizing The Times for being badly printed and typographically behind the times.

LEGIBILITY ECONOMY OF SPACE
Important Concerns for Newspapers

※ 範例為 Times。其他還有 Times New Roman 等。

TRAJAN PRO [75]

OLD STYLE SERIF TYPEFACE
DESIGNED BY CAROL TWOMBLY

Trump Mediaeval [76]

The jovial yokel found 6 zealots praying & backed qualmishly away.

University [77]

The jovial yokel found 6 zealots praying & backed qualmishly away

Vendome [78]

The jovial yokel found 6 zealots praying & backed qualmishly away.

Walbaum [79]

The jovial yokel found 6 zealots praying & backed qualmishly away.

Weiss [80]

The jovial yokel found 6 zealots praying & backed qualmishly away.

[74] Times
Linotype / Monotype

於 1932 年問世，非常著名的字體。Monotype 版為 Times New Roman，Linotype 版為 Times。也有另一種說法指出，這個字體是基於 William Starling Burgess 的版本製作。由 Font Bureau 公司推出了數位版。

[75] Trajan (1989)
Adobe
Carol Twombly

[76] Trump Mediaeval (1954)
Linotype
Georg Trump

[77] University (1972)
ITC
Mike Daines, Philip Kelly

[78] Vendome (1952)
Linotype
François Ganeau

[79] Walbaum (ca. 1800)
Linotype / Monotype
Justus Erich Walbaum

[80] Weiss (1926)
Linotype / Bitsream
Emil Rudolf Weiß

Garamond, Caslon, & Century

各種類型的 Garamond、Caslon、Century

Garamond

大家是否知道有許多字體的名稱都叫做 Garamond 呢？

Adobe Garamond、Stempel Garamond、Simoncini Garamond……。因為被廣泛運用在 Adobe 產品中，因此 Adobe Garamond 是現在大家最常使用到的 Garamond。

但並不是所有名稱中有「Garamond」的字體都是以克洛德・加拉蒙 (Claude Garamond) 所製作的字體為原型。而是像這樣的：

①參照克洛德・加拉蒙 (Claude Garamond) 的活字製作。

②參照讓・雅農 (Jean Jannon) 的活字製作。

③參照克洛德・加拉蒙的活字製作，但字體名稱不叫做「Garamond」。

是不是很複雜呢（其實更複雜的是，即使是①②的系列，其中有一部分的義大利體卻還是出自他人之手等等）。

簡單來說，可以從小寫的「a」就輕易分辨出這個字體是出自克洛德・加拉蒙的系統還是讓・雅農的系統。大家喜歡哪一種 Garamond 呢？

❶ 參照 Claude Garamond 的活字製作

Adobe Garamond
ABCDEFGHIJKLMNOPQRSTUVWXYZ
abcdefghijklmnopqrstuvwxyz1234567890
ABCDEFGHIJKLMNOPQRSTUVWXYZ
abcdefghijklmnopqrstuvwxyz1234567890

Garamond Premier
ABCDEFGHIJKLMNOPQRSTUVWXYZ
abcdefghijklmnopqrstuvwxyz1234567890
ABCDEFGHIJKLMNOPQRSTUVWXYZ
abcdefghijklmnopqrstuvwxyz1234567890

Stempel Garamond
ABCDEFGHIJKLMNOPQRSTUVWXYZ
abcdefghijklmnopqrstuvwxyz1234567890
ABCDEFGHIJKLMNOPQRSTUVWXYZ
abcdefghijklmnopqrstuvwxyz1234567890

❷ 參照 Jean Jannon 的活字製作

Monotype Garamond
ABCDEFGHIJKLMNOPQRSTUVWXYZ
abcdefghijklmnopqrstuvwxyz1234567890
ABCDEFGHIJKLMNOPQRSTUVWXYZ
abcdefghijklmnopqrstuvwxyz1234567890

Simoncini Garamond

ABCDEFGHIJKLMNOPQRSTUVWXYZ
abcdefghijklmnopqrstuvwxyz1234567890
ABCDEFGHIJKLMNOPQRSTUVWXYZ
abcdefghijklmnopqrstuvwxyz1234567890

Garamond 3

ABCDEFGHIJKLMNOPQRSTUVWXYZ
abcdefghijklmnopqrstuvwxyz1234567890
ABCDEFGHIJKLMNOPQRSTUVWXYZ
abcdefghijklmnopqrstuvwxyz1234567890

ITC Garamond

ABCDEFGHIJKLMNOPQRSTUVWXYZ
abcdefghijklmnopqrstuvwxyz1234567890
ABCDEFGHIJKLMNOPQRSTUVWXYZ
abcdefghijklmnopqrstuvwxyz1234567890

③ 字體名稱不叫做 Garamond

Granjon

ABCDEFGHIJKLMNOPQRSTUVWXYZ
abcdefghijklmnopqrstuvwxyz1234567890
ABCDEFGHIJKLMNOPQRSTUVWXYZ
abcdefghijklmnopqrstuvwxyz1234567890

Sabon

ABCDEFGHIJKLMNOPQRSTUVWXYZ
abcdefghijklmnopqrstuvwxyz1234567890
ABCDEFGHIJKLMNOPQRSTUVWXYZ
abcdefghijklmnopqrstuvwxyz1234567890

Caslon

以 Caslon 為名而廣為人知的大概有這幾個吧：Adobe Caslon、Caslon 3、ITC Caslon 224、Caslon 540、Big Caslon、Caslon Graphique。當然還有其他種類，但是這些較常看到。Adobe Caslon 較適用於內文。而其他種類則是被設計用於大尺寸，而不適用於小尺寸。可使用於內文的 Caslon 還有 ITC Founder's Caslon (ITC)、Williams Caslon Text (Font Bureau)、Kings Caslon (Dalton Maag)、Berthold Caslon Book (Berthold)、LTC Caslon (Lasnton Type)、Replay (Mac Rhino Fonts) 等。

Century

稱做 Century 的字體很多。Century Expanded、Century Old Style、Century Schoolbook、New Century Schoolbook、ITC Century 等。Century Schoolbook 與 New Century Schoolbook 兩者之間看不出有什麼太大差異。其他字型則可以看出有許多不同的地方。當中像是 Century Old Style 就有些不一樣。可以看出 C、E、F、G、S、T 的襯線是斜的。R 的腳也是直的線條。小寫 g 也很有特色。Century Expanded 與 ITC Century 長得很像，但是後者的上伸部較短，另外 g 也有明顯的不同。此外，在近年發行的字體中，也有以「Century」為名的。像是由 House Industries 公司發行的 Eames Century Modern。整體為正方形，可以明顯感受到這個字體與其他 Century 完全不同形象。

以拉丁字母順序介紹60款經典無襯線體。近年廣泛使用的字體請參照 p.59-65。　　翻譯 / 黃慎慈　Translated by MK Huang

資訊依下列順序刊載：字體名稱（年代）、販售其字體的主要製造商、設計師名、解說。

MOLECULAR STRUCTURE [01]
BOLD CONDENSED

BITS OF STUFF SO SMALL YOU WOULDN'T BELIEVE IT
BLACK WIDE

Carbon 'n Hydrogen Flavored Soda
THIN WIDE

REARRANGEMENT OF ATOMIC ELEMENTS MAKES SILK PURSE OF SOW'S EAR
REGULAR COMPRESSED

WHICH LEAVES THE SOW MORE THAN A LITTLE BIT CONFUSED
BOLD EXTENDED

01 Agency (1932, 1990)
Font Bureau
Morris Fuller Benton, David Berlow

02 Akzidenz Grotesk (1898)
Berthold
H. Berthold

影響了往後許多怪誕體（grotesk）的著名字體。源自 Ferdinand Theinhardt 所設計的 Royal Grotesk light。

03 Alternate Gothic (1903)
Linotype / Bitstream / URW++
Morris Fuller Benton

04 Antique Olive (1962)
Linotype / Adobe / E&F / URW++
Roger Excoffon

05 Avenir (1988)
Linotype
Adrian Frutiger

06 Bank Gothic (1930)
Bitstream and so on
Morris Fuller Benton

07 Barmeno / FF Sari
Berthold / FontFont

這兩款字體都是由 Hans Reichel 所設計。字體特徵是沒有腳（spurless）的 a。兩款字體非常相似難以區別。大寫 M 可以看出明顯差異。字幹（stem）傾斜的是 Sari。

08 Bell Gothic (1937 or 1938)
Linotype / Bitstream
Chauncey H. Griffith

Akzidenz Grotesk [02]
The jovial yokel found 6 zealots praying & backed qualmishly away

Alternate Gothic [03]
The jovial yokel found 6 zealots praying & backed qualmishly away.

Antique Olive [04]
The jovial yokel found 6 zealots praying & backed qualmishly away.

Avenir [05]
The jovial yokel found 6 zealots praying & backed qualmishly away.

BANNK GOTHIC [06]
THE JOVIAL YOKEL FOUND 6 ZEALOTS PRAYING & BACKED

Barmeno/FF Sari [07]
The jovial yokel found 6 zealots praying & backed qualmishly away.

※ 範例為 FF Sari。Barmeno 和 FF Sari 的年份分別為 1983 及 1999。

Bell Gothic [08]
The jovial yokel found 6 zealots praying & backed qualmishly away.

Century Gothic ⁰⁹

The jovial yokel found 6 zealots praying & backed qualmishly away.

Compacta ¹⁰

The jovial yokel found 6 zealots praying & backed qualmishly away.

Cronos ¹¹

The jovial yokel found 6 zealots praying & backed qualmishly away.

DIN 1451 STD ¹²

is a realist sans-serif typeface that is widely used for traffic, administrative and technical applications.

※ 範例為 DIN1451。此外還有 FF DIN、DIN Next、PF Din 等。

EXOSKELETAL SUPPORT ¹³
BOOK

Footage from the 1928 Olympic Winter Games
LIGHT

SUMERIAN LAW
BOLD

※ 範例為 Font Bureau 版本。此外還有 Monotype 版本。

ENGRAVERS' GOTHIC/SACKERS GOTHIC ¹⁴

THE JOVIAL YOKEL FOUND 6 ZEALOTS PRAYING & BACKED QUALMISHLY AWAY.

※ 範例為 Sackers Gothic（Monotype）。

Eurostile ¹⁵

The jovial yokel found 6 zealots praying & backed qualmishly

FF Cocon ¹⁶

The jovial yokel found 6 zealots praying & backed qualmishly away.

FF Dax ¹⁷

The jovial yokel found 6 zealots praying & backed qualmishly away.

FF Kievit [18]

The jovial yokel found 6 zealots praying & backed qualmishly away.

Designed by Erik Spiekermann [19]
Recent incarnations
BASSE-NORMANDIE

FF Scala Sans [20]

The jovial yokel found 6 zealots praying & backed qualmishly away.

FF Strada [21]

The jovial yokel found 6 zealots praying & backed qualmishly away.

Formata [22]

The jovial yokel found 6 zealots praying & backed qualmishly away.

Technical Function [23]
Wim Crouwel
Foundry Gridnik

FRANKFURTER [24]

THE JOVIAL YOKEL FOUND 6 ZEALOTS PRAYING & BACKED QUALMISHLY AWAY.

Franklin Gothic [25]

The jovial yokel found 6 zealots praying & backed qualmishly away.

※ 範例為 ITC Franklin Gothic。此外還有非 ITC 出版的字體及 ITC Franklin Gothic 的新版本 ITC Franklin。

Frutiger [26]

The jovial yokel found 6 zealots praying & backed qualmishly away.

Futura [27]

The jovial yokel found 6 zealots praying & backed qualmishly away.

Gill Sans [28]

The jovial yokel found 6 zealots praying & backed qualmishly away.

Handel Gothic [29]

The jovial yokel found 6 zealots praying & backed qualmishly away.

Helvetica [30]

The jovial yokel found 6 zealots praying & backed qualmishly away.

※ 此外還有 Helvetica、Neue Helvetica、Neue Grotesk 等。

HUGE MOVING TRUCK [31] REGULAR

All of my possessions stuffed into cardboard boxes BOLD ITALIC

Impact [32]

The jovial yokel found 6 zealots praying & backed qualmishly away.

Work crews playing catch with gobs of hot asphalt LIGHT [33]

BRIGHT TRAIL OF SPARKS BOLD CONDENSED

Route 59 Closed EXTRA BLACK COMPRESSED

IN RAGE AND FRUSTRATION, I THREW MY KEYS INTO THE RIVER REGULAR ITALIC

AVANT GARDE GOTHIC [34]

MCEALPRoosfy

MCEALPRoosfy

ITC Bauhaus [35]

The jovial yokel found 6 zealots praying & backed qualmishly away.

[27] **Futura (1928)**
Nuefville Digital / Linotype / Bitstream / URW++ / E&F / Berthold
Paul Renner

[28] **Gill Sans (1928–32)**
Monotype
Eric Gill

[29] **Handel Gothic (1965, 1980)**
ITC / Linotype / URW++ / Bistream
Don Handel, Ronald Trogram?

[30] **Helvetica (1957)**
Linotype

由 Max Miedinger 所設計的新無襯線體（Neo-Grotesk）。近年，又再度恢復了此字體最原始的樣貌，重新製作並推出了 Neue Haas Grotesk。

[31] **Hermes FB (1995)**
Font Bureau
Matthew Butterick

[32] **Impact (1965)**
Monotype
Geoffrey Lee

[33] **Interstate (1993–2004)**
Font Bureau
Tobias Frere-Jones

將美國過去用於高速公路的標誌字體作為原型。設計師是製作了 Gotham 字體的 Tobias Frere-Jones。

[34] **ITC Avant Garde Gothic (1970)**
ITC
Herb Lubalin, Tom Carnase, Edward Benguiat

以 Avant Garde Magazine 的 Logo 為原型製作。現在的數位版本內仍保留了豐富的合字與異體字。

[35] **ITC Bauhaus (1925, 1975)**
ITC
Herbert Bayer, Edward Benguiat, Victor Caruso

ITC Conduit (36)

The jovial yokel found 6 zealots praying & backed qualmishly away.

ITC Eras (37)

The jovial yokel found 6 zealots praying & backed qualmishly away.

ITC Goudy Sans (38)

The jovial yokel found 6 zealots praying & backed qualmishly away.

International School (39)
strategy design & communications
Itc Officina Sans Book
fax 415 674 9435 / phone 415 674 9434

ITC Stone Sans (40)

The jovial yokel found 6 zealots praying & backed qualmishly away.

Kabel (41)

The jovial yokel found 6 zealots praying & backed qualmishly away.

※ 範例為 ITC Kabel。也有原本的 Kabel，但是兩款字體差很多。

LITHOS (42)

THE JOVIAL YOKEL FOUND 6 ZEALOTS PRAYING & BACKED QUALMISHLY AWA

Lucida Grande (43)
Invisible Airwaves Bright Antenna
BRISTLE WITH THE ENERGY

Metro #2 (44)

The jovial yokel found 6 zealots praying & backed qualmishly away.

Monotype Grotesque (45)

The jovial yokel found 6 zealots praying & backed qualmishly away.

Myriad (46)

The jovial yokel found 6 zealots praying & backed qualmishly away.

Neuzeit S [47]

The jovial yokel found 6 zealots praying & backed qualmishly away.

News Gothic [48]

The jovial yokel found 6 zealots praying & backed qualmishly away.

UPTOWN PLATFORM [49] BLACK

We spent our first date changing lug nuts at the local power plant LIGHT

KILOMETERS REGULAR CONDENSED

LANDSCAPES FULL OF GEOLOGICAL CURIOSITIES BOLD

※ 範例為 Font Bureau 版本。另外也有 Dutch Type Library 的版本。可以由 A、M、N、V、W 明顯看出差異。

Legacy of refined work [50]
A LIVELY CHIISEL

PEIGNOT [51]

The jovial yokel found 6 zealots praying & backed qualmishly away.

Rotis Sans & Rotis Semi Sans [52]

The jovial yokel found 6 zealots praying & backed qualmishly away.

Skia [53]

The jovial yokel found 6 zealots praying & backed qualmishly away.

Syntax [54]

The jovial yokel found 6 zealots praying & backed qualmishly away.

TheSans [55]

The jovial yokel found 6 zealots praying & backed qualmishly away.

Trade Gothic [56]

The jovial yokel found 6 zealots praying & backed qualmishly away.

[47] Neuzeit S (1966)
Linotype
Linotype Design Studio

[48] News Gothic (1908)
Monotype / Linotype / Bitstream
Morris Fuller Benton

[49] Nobel
Font Bureau / Dutch Type Library

[50] Optima (1958)
Linotype
Hermann Zapf

20 世紀知名字體之一。優妙的曲線
與對比是這個字體的特徵。另外也
有改刻版本 Optima Nova，修正了活
字時代製作時不得不妥協的部分。

[51] Peignot (1937)
Adobe / Linotype
Adolphe Mouron Cassandre

[52] Rotis Sans & Rotis Semi Sans (1989)
Monotype
Otl Aicher

[53] Skia (1993–99)
Carter & Cone
Matthew Carter

[54] Syntax (1968)
Linotype
Hans Eduard Meier

[55] TheSans (1994)
LucasFonts
Luc(as) de Groot

由 TheSans、TheMix、TheSerif 組
成了超級字族，TheSans 是字族其
中一員。Sans 與 Mix 裡也有 Mono
與 Arabic。

[56] Trade Gothic (1948)
Linotype
Jackson Burke

The Swiss Style of Graphic Design ⑤⑦

multiple widths and weights

Designed by Adrian Frutiger in 1954

Linotype Univers

VAG Rounded ⑤⑧

The jovial yokel found 6 zealots praying & backed qualmishly away.

Venus ⑤⑨

The jovial yokel found 6 zealots praying & backed qualmishly away.

MISSING HANDKERCHIEFS ⑥⓪
BOLD

Dematerialize
CONDENSED LIGHT

DID YOU LOOK EVERYWHERE?
BLACK ITALIC

Better round up all 462 of the usual suspects then
CONDENSED REGULAR

MAGICIAN
SEMIBOLD

Check His Sleeves
CONDENSED LIGHT ITALIC

ПОЖАЛУЙСТА ДЕРЖИТЕ ВАШИ РУКИ ГДЕ Я МОГУ УВИДЕТЬ ИХ
LIGHT

583 Charges of Misdirection Pending
CONDENSED BLACK

NEW FINGERPRINT DEVICE
REGULAR

Αυτή η μηχανή παράγει ένα υψηλό ποσοστό της πεποίθησης
CONDENSED SEMIBOLD ITALIC

How to Buy Fonts

●————— 聰明選購字型

Linotype
https://www.linotype.com/

Adobe Systems
http://www.adobe.com/tw/
products/type.html

MyFonts
www.myfonts.com

YouWorkForThem
www.youworkforthem.com

FontShop
www.fontshop.com

HypeForType
www.hypefortype.com

購買字型包 —————

關於標準字型，可以去購買由 Linotype、Monotype、Adobe 等公司推出的字型包。但是字型包內幾乎只會有標準字型，有些甚至還包含了用不到的字型。至於時下流行的字型基本上不會在這裡面出現，如有需要還請個別購買。

確認折扣優惠 —————

MyFonts 或 YouWorkForThem 會定期舉行各種字型折扣活動，大家可以到這些廠商的官網確認。新發售的字型也常有限定優惠（但是請注意，並非每次都是一推出就有折扣，有些會等發行一陣子之後才有）。FontShop、HypeForType 等廠商有時也會打折。

Fonts.com、Linotype 自 2012 年開始，經常舉辦期間限定、數量限定的優惠活動。有些會透過 Newsletter、Facebook、Twitter 等管道通知折扣資訊，所以大家可以追蹤這些平台才不會錯過活動消息。

——— 登錄 Newsletter 追蹤 Twitter 或 Facebook ———

首先請登錄 Newsletter。不僅可以收到新的字型資訊，有時根據不同鑄字商，還可以拿到折扣代碼。像是 Jeremy Tankard，就在 Newsletter 與 Twitter 上公開活動資訊，前 5 名購買者可享有 0.5 折優惠（之後首日優惠 5 折、一週限定折扣 75

折）。House Industries 也曾在 Newsletter 上贈送 85 折的折扣代碼。

另外也別忘了確認 Twitter。有時 Twitter 上會有時間、數量限定的折扣資訊或是公開優惠代碼等等。而且，有時也會從轉載特定推文的人之中抽選，將字型贈送給網友的例子。Facebook 也有一樣的行銷活動，因此可以先對特定專頁點讚。

此外，也有完全不打折的字體廠商。像是：Hoefler & Frere-Jones、Commercial Type、Village、Dalton Maag 等等。這些字型廠商再怎麼等也等不到打折，想買的時候就買吧。

近年廣泛使用的羅馬體

翻譯 / 黃慎慈　Translated by MK Huang

依年代順序介紹40個近年最常見的羅馬體。

資訊依下列順序刊載：字體名稱〔年代〕、製造商、解說。

01 **FF Scala (1990)**
FontFont

以FF Seria和FF Nexus等作品為人熟知的
Martin Majoor所設計。

02 **Hoefler Titling / Hoefler Text (1991)**
Hoefler & Co.

Hoefler Text因為是蘋果Mac的內建字體而廣為人知，
提供曲飾字（swash）及雕刻字（engraved）等豐富的字符
可選擇。而Hoefler Titling則是針對標題字使用所設計
的版本。圖中可以看到含有曲飾字字符。

03 **Big Caslon (1994)**
Carter & Cone

針對標題字使用而設計的Caslon字體，由Matthew
Carter所設計。

04 **Requiem (1994, 2010)**
Hoefler & Co.

因應文字大小上不同的使用需求，字型家族裡分別有
Fine、Display、Text。也非常適合代替Trajan使用。義
大利體的連字字符有相當多可供選擇。

05 **Filosofia (1996)**
Emigre

由Zuzana Licko重新詮釋的Bodoni。字型家族中還有
Unicase版本。

06 **Mercury (1996)**
Hoefler & Co.

受Fleischmann等字體影響所製作的羅馬體。字型家族
中還有Display和Text（共有四種細微變化的字重），是
雜誌經常使用的一款字體。

07 **Mrs Eaves (1996)**
Emigre

Zuzana Licko版本的Baskerville。x字高較低，帶有女
性感。連字字符有相當多可選擇。另外還有x字高較高
的Mrs Eaves XL以及無襯線版。

08 **Miller (1997–2000)**
Font Bureau

由Matthew Cater所設計的羅馬體（Scotch Roman）。
字型家族中另有Banner、Text和Display。是相當常被
使用的一款字體。

09 **Archer (2000, 2007)**
Hoefler & Co.

由設計Gotham字體而知名的H&FJ經手設計的粗襯線
體。x字高較低，筆畫末端有明顯的球狀特徵。

10 Fedra Serif (2001)
Typotheque

經營 Typotheque 的 Peter Bil'ak 所設計。字型家族中還有 Display 版本，對應多國語言。

11 Arnhem (2002)
OurType

由 Fred Smeijers 所設計的羅馬體。字型家族中還有 Fine、Display。

12 Chronicle (2002, 2007)
Hoefler & Co.

是款字型家族中還有 Display、Deck、Text 等版本的現代羅馬體。

13 Austin (2003–09)
Commercial Type

由設計了知名品牌 GIVENCHY 和雜誌《Wallpaper》的 Logo 而知名的 Paul Barnes 所設計的一款現代羅馬體。

14 Farnham (2004)
Font Bureau

受到 18 世紀的沖孔刀及 Fleischmann 字體所影響，而設計出來的羅馬體。

15 Freight (2004)
GarageFonts / Darden Studio

由 Joshua Darden 所設計的羅馬體。字型家族中還有 Big、Display、Text、Micro，根據使用大小需求提供各種選擇。也有無襯線體。

16 United Serif (2006)
House Industries

近年斜角字體的代表。有五種字寬、六種字重可選擇。另外還有一種噴漆字（stencil）版。也有無襯線體。

17 Arno (2007)
Adobe

由製作許多 Adobe 字體的 Robert Slimbach 所設計的羅馬體。橫畫傾斜而字腔較為寬鬆的小寫字母 e 等為其特徵。

18 FF Meta Serif (2007)
FontFont

有名的 FF Meta 的羅馬體版。由 Erik Spiekermann、Christian Schwartz 及 Kris Sowersby 所共同製作。

ABabfgi8

ara, no obstante, es la aparentemente es casa trascendencia de sus debates. Nos

ARNHEM DISPLAY
OURTYPE
Topping candy canes cupcake
Chocolate bar biscuit
@rkx368&*
applicake

Zo·ro·as·ter |ˈzôrō-
551 BC) Persian pro
of Zoroastrianism;
Zarathustra. Tradit
in Persia and began
what later became

10b5-1 — Trading "or
Information in Insid

a. General. The "manip
by Section 10(b) of the
purchase or sale of a se
issuer, on the basis of n
breach of a duty of trus
confidence that is owed

Admiral Horatio Nelso
Sir Ernest Sh
Queen
Sir Alexan
Emmeli
WEALTHY SOCIALITE
Bohemian Neighbor
Brick
VERY UNUSUAL ARCHITECTURE
$9,532/month is almost worth it for the location
Cocktail Hour

Workmen _Traditions_
FUNCTION HANDSOME
Underlies _Sunsetting_
REVEALED FLETCHER
Rosalinds _Herodotus_
OBLIGING MORALITY
Sardonyx _Katherine_
FRANCAIS ENTIRELY
Dreamed _Bosworth_
VOLUMES DISPOSAL
Bandeau _Venetian_
WAITING SHORTLY

Technical
Kickball
Martha

Mǎr
Antøinæ
The quote »qu'ils mangent de
["Let them eat c
There are a variety of versions in terms of the cir
popular culture (ranging from peasants coming to
for food, to her driving through PARIS and seeing
peasants), where she said this in response to the

Arno ™
A new multi-dime

Hōwěv
the quote actually comes from
JEAN-JAQUES ROUSSEAU, who co

28 Galaxie Copernicus (2009)
Constellation

Chester Jenkins和Kris Sowersby所設計、重新詮釋的Plantin字體。

29 Narziss (2009)
Hubert Jocham

收錄有漩渦狀曲飾線(Swirl)版本的現代羅馬體,除了高對比(High Contrast)的版本之外,字型家族中另外還有Text版。

30 Neutraface Slab (2009)
House Industries

以Richard Neutra的文字為範本所製作的字體,可以稱為Neutraface的粗襯線體(Slab Serif)。Neutraface家族裡,除了帶有裝飾藝術風格味道的Neutraface,另外還有外型較為簡約的Neutraface No.2。

31 Sentinel (2009)
Hoefler & Co.

將如Clarendon等帶有幾何學造型的粗襯線體(Slab Serif)依循現代美學觀點進行調整後,改正一些缺失所製作出來的。與以往的Clarendon不同,也有義大利體。

32 Dala Floda (2010)
Commercial Type

Paul Barnes的設計。在挑選羅馬體的噴漆字(stencil)時,是不容易出錯的基本款。其他同樣是噴漆字體的還有Avia(Font Bureau)、Typonine Stencil(Typonine)、Sensaway(Gestalten)、Regal(Parachute)等等。

33 Eames Century Modern (2010)
House Industries

LettError的Eric van Blokland所設計。另外也有俊美的噴漆字(stencil)字體。榮獲2011年的TDC2賞。

34 Playfair Display (2010)
Google

Google Fonts裡內含的字體之一,是一款適用於大字級的過渡期字體(Transitional Type)。字型家族中有三種字重以及義大利體。另外也支援西里爾字母。

35 Tiempos (2010)
Kilm Type Foundry

以Galaxie Copernicus為原型所製作的,因此造型相當類似。不過義大利體的部分深受Times New Roman所影響,呈現出不同的設計。字型家族中另外還有Headline及Text。

abcdefghijk

abcdefghijk

abcdefghijkl

VINEYARD &

Qualité Supér

Domaine Display Medium

2006 ZINFAN

Micro-Oxyger

Domaine Display Semibold

£45,103 VINT

Extended Aer

Domaine Display Bold

COMMON W

Optimal Hu

Sectra Book

El Universal es un diario

Sectra Book Italic

Morgenavisen Jyllands-Pos

Sectra Regular

Daily Mail: "Greatest Cr

Regular

äéêôTutti lo asp

Regular Italic

Ulissi che numero

Bold

torna a Dumoul

Bold Italic

della Lampre-Me

Poster

8 km dallarrivo

Noe Display Reg

Noe Display Regula

Noe Display Med

Noe Display Mediur

Noe Display B

使用 Neutraface Slab 的範例

近年廣泛使用的無襯線體

翻譯 / 高錡樺　Translated by Kika Kao

依年代順序介紹60個近年常見的無襯線體。

資訊依下列順序刊載：字體名稱（年代）、製造商、解說。

01 Knockout (1944)
Hoefler & Co.

雜誌《 Codex 》、《讀者文摘》（Reader's Digest）所使用的字體之一。是一款經常被使用的怪誕系（Grotesque）字體。

02 Benton Sans (1995-2008)
Font Bureau

以News Gothic為範本製作的無襯線體。字型家族中提供豐富的字重及字寬可選擇。

03 Bliss (1996)
Jeremy Tankard Typography

這個富有人文主義風格的無襯線體，是由設計師Jeremy Tankard所製作的。Kindle的Logo標準字也使用這個字體。另外在Window Vista之後的版本都有內建的一款Corbel字體，也是他著手設計的。

04 Gravur Condensed (1996-2001)
Lineto

Cornel Windlin所設計的一款字寬較窄的圓體，由Lineto販售。

05 Whitney (1996, 2007)
Hoefler & Co.

一款News Gothic、Alternate Gothic、Trade Gothic系的怪誕類（Grotesque）字體。

06 Gotham / Gotham Rounded (2000)
Hoefler & Co.

曾在美國總統大選時用在歐巴馬總統的選舉文宣上，是近十年最常被使用的字體之一。

07 Chalet (2000-2005)
House Industries

字型家族中有三種版本，提供三種字重以及一種噴漆字（stencil）。而家族中的1960被認為是Helvetica的替代字體。

08 Sansa (2001?)
OurType

特徵在於有微微向外膨脹感的A、V、W，和附有襯線的C，以及E底部線條彎曲的部分。而義大利體的小寫字母則有些微站立起的感覺。

09 Stainless (2002-2007)
Font Bureau

由Cyrus Highsmith所設計的一款有稜有角的無襯線體，如同Dispatch的無襯線體版本，提供豐富的字寬可選擇。

Type specimens (left)

Akkurat 65pt
light *italic*,
Regular
Bold *Italic*.

10

Lisboa
Felicitas Julia
safe harbor
Allis Ubbo

11

Deadweight
Seaworthy
Consignor
Groupage
Maritime

12

Writing notes to one another, 78 smiles because it's TIME

Clicking Away Sh

THE THOUGHT EXPERIMENT IS PREFERRED BECAUSE IT'S EASI

CHEC

Wasn't a zing. Nefarious goal suspected *followed by ma*

13

NEO SA
URBAN FUTURISTI
Light Regular **Medium Bold**
Exceptional
HOU
WOMAN ATHLETES Qu
Sleek Spirited Gothic S
Beach P
ARMCHAIRS
Fine Imported Shrubbery
DARK
Corndogs & Shakes
ELECTRIC

14

NATI
freedo
Chai
self-det

15

Friendly
Rounded

16

17

Descriptions (right)

10　Akkurat (2004)
Lineto

有兩層構造的 g，而小寫 L 接近基線 (baseline) 的部分有彎曲。另有 Akkurat Mono。

11　Flama (2004)
Feliciano Type Foundry

字型家族中有 Semi condensed、Condensed 和 Ultra condensed，由 Mário Feliciano 所設計。他較為人所知的作品還有 Morgan、Geronimo 等。

12　Freight Sans (2004)
GarageFonts/Darden Studio

由 Joshua Darden 所設計，富有人文主義風格的無襯線體。羅馬體則有 4 種版本：Big、Display、Text 和 Micro，分別適合用於不同的文字大小。

13　Klavika (2004)
Process Type Foundry

據說是 Facebook Logo 參考的字體範本，字型家族中還有 Condensed。於 2012 年推出了更細與更粗的其他字重版本。

14　Neo Sans (2004)
Monotype

是由英國設計師 Sebastian Lester 所設計。這個字體的 unicase 版本也曾被選為 2010 Vancouver Winter Olympics 的官方使用字體。另外 Intel 公司則使用了客製版本的 Neo Sans Intel。

15　National (2004-2007)
Klim Type Foundry

由 Kris Sowersby 所設計的一款怪誕系 (Grotesque) 字體，特徵在於大寫字母 K、M，和兩層構造的小寫字母 g，以及小寫 L 在接近基線 (baseline) 的部分有彎曲。

16　Neutraface (2004, 2007)
House Industries

由 Christian Schwartz 所設計。以 Richard Neutra 的文字為範本，是一款裝飾藝術風格 (Art deco) 的無襯線體。另有 Neutraface No.2 和 Neutraface Slab。

17　FS Albert (2005)
Fontsmith

是 Xerox 企業制定字體 Xerox Sans 的原型，特徵在於圓潤的邊角。另有 FS Me。

18 FS Lola (2005)
Fontsmith

這個無襯線體的特徵在於，一部分的大小寫字母是附有襯線的，如大寫字母A、B、D、P、R，以及小寫字母b、d、k、m、n、p、r。

19 Proxima Nova (2005)
Mark Simonson Studio

由頗具盛名的 Mark Simonson 所設計，Coquette 等字體也是出自他手。另有圓體版及 Proxima Nova Soft。因可以代替 Gotham 而頗具人氣。另外也提供網路字型版本(web font)。

20 Titling Gothic (2005)
Font Bureau

雖然有微微向外膨脹的特徵，卻是一款正統的怪誕風(Grotesque)字體。有豐富的字寬與字重可選擇。

21 Cyclone (2005, 2007)
Hoefler & Co.

Layers Background 和 Layers Inline 所組合而成，能表現出兩色搭配的手法，是一款具有層次的字體。這幾年再度受到注目。

22 Apex New (2006)
Constellation

由 Chester Jenkins 所設計。特徵在於 i 和 l 接近基線(baseline)的位置有彎曲，是一款有稜有角的無襯線體。另有粗襯線體(slab serif)與圓體的版本。

23 Omnes (2006)
Darden Studio

AT&T 也使用的一款圓體，雜誌媒體經常使用。由 Joshua Darden 所設計，Tiffany 企業制定字體 Sterling 也是出自他手。

24 United (2006)
House Industries

近年最具代表性的斜角字體，有5種字寬，6種字重，一種噴漆字。另外也有粗襯線體(slab serif)。

25 Verlag (2006)
Hoefler & Co.

專為古根漢美術館(Guggenheim Museum)所設計的一款帶有幾何造型的無襯線體。特徵在像是書寫到一半中斷的小寫字母 g，和有著微妙膨脹感的大寫字母B、D、P、R。

BLENDER
ROMAN AN

NIK THOENEN, A MEMBER OF THE VIENNA-BASED DESIGN COLLECTIVE RE-
BLENDER, RELEASED UNDER GESTALTEN FONTS IN 2003. Over the years, t
created expanded character sets for Blender Central European (including I
nian, Hungarian, Latvian, Lithuanian, Polish, Romanian, Slovak and
uages including Belarusian, Bulgarian, Macedonian, Russian, Serbi

26

Organic lin
soft curve

28

ULD T

Logic *mulfunction*

YOU CAN USE ANOTHER SEARCH ENGINE

ii

NITORING ANALYSIS AND REPORTING TEC

refers to the various verbal and nonverbal skills and aptitudes one uses to cope with, interact with

Semi-aut

29

SOHO GOTHIC
Clean, precise, uncluttered forms
HEADLINE
Trends & Innovation
Stylistic alternates
A mature & refined design
Works at all sizes

31

.ER

d by Dalton Maag in 2010

LA GRACIA

33

Fugue was originally designed for 'Wonder
Years', a book published in late 2008
to mark the tenth anniversary of the
Werkplaats Typografie in Arnhem. Fugue

21pt

Going-back-to-the-future-a

35

SPIRITUALIST UPGRADE
LCD GLOBES
Crunch styrofoam packing peanut litter
BEFORE MS. NANCY ARRIVED WITH VACUUM IN HAND, I COUNTED 9,871
Hulking Crates
Séance
HOLOGRAPHIC NUMBERS LEGIBLE IN DIMLY LIT CHAMBER
Scarves of the Futurist persuasion
MICROFIBER
Hypercolor shawl calibrated to a 72dpi RGB spectrum
Several Planes of Contact

27

abcdefg
ABCDEFG
1235.;?

30

Alan Part
lp Appea
od Life

32

oruní na světě nula-gravitace

us de çe rythme

ked, with another dig of her sharp

known music

(origina
in twel
apprec
future-a

34

26 Blender (2006)
Gestalten

澳洲設計師 Nik Thoenen 所設計的一款斜角字體。受到
Wim Crouwel 的 Gridnik 影響，外型上十分相似。

27 Antenna (2007)
Font Bureau

特徵在於字腔的部分有著寬廣的開口，也帶有些許稜
角的無襯線體。由 Cyrus Highsmith 所設計。

28 Co (2007)
Dalton Maag

筆畫轉角處都做了圓滑的處理，是一款具有幾何造型的
無襯線體。字型家族中還有 Headline 以及 Text。提供
希臘字母及西里爾字母。另有 Co Arabic。

29 FF Clan (2007)
FontFont

由 Lukasz Dziedzic 所設計的一款無襯線體，為人熟知
的 Lato、FF Good、FF Pitu 等字型也是出自他的設計。
這個字型的特徵在於 x 字高較高，下伸部(descender)
較短，字腔的缺口部分較寬。字型家族中有相當豐富的
不同版本。

30 Foco (2007)
Dalton Maag

由 Dalton Maag 所推出，筆畫轉角處做了圓滑感修飾的
無襯線體。另外有內含希臘字母及西里爾字母的版本。

31 Soho Gothic (2007)
Monotype

由 Sebastian Lester 設計，另外附有 Semi Serif 系的替
換字符(alternate，意指相同的字母但有不同的設計)。

32 Stag Sans (2007)
Commercial Type

由 Christian Schwartz 所設計，在一些細微處有著巧妙
的裁切，以及細膩的圓滑處理和對比度的無襯線體。家
族中還有 Stag Sans Round 和 Slab Serif，其中有 Slab
Serif 版本的噴漆字。另外有 Dot 版本。

33 Aller (2008)
Dalton Maag

Dalton Maag 的設計，其中較為顯著的特徵為小寫字母
的 a，沒有收筆勾起的筆畫(spurless)。有多種版本，
其中因為有公開自由下載的版本，因此相當常見。

34 Bree (2008)
Type Together

原為 Type Together 公司的企業制定字體，後來發展成
一套完整的字體。特徵較為明顯的是小寫字母 g 和 y。

35 Fugue (2008)
RP

具有幾何造型的無襯線體，最明顯特徵就是小寫 g。字
型家族中還有 Mono 和 Headline。也支援西里爾字母。

36 Geogrotesque (2008)
Emtype

Lincoln（www.lincoln.com）等處使用的具有稜邊的無襯
線體。不過筆畫轉角處都做了些許圓滑處理。另有噴
漆字體（stencil）。

37 Museo Sans (2008)
Exljbris

由 Jos Buivenga 所設計的無襯線體。字型家族中還有
Condensed、Cyrillic、Rounded。另有 Museo 以及
Museo Slab。

38 Replica (2008)
Lineto

是在設定嚴格的網格下製作出來的字型。另有 Mono 版
本。若偏好這類特徵的 A 或 R 的話，或許也會喜歡 Skilt
Gothic（Font Bureau）以及 Trim（Letters from Sweden）。

39 SangBleu BP Sans (2008)
Swiss Typefaces

由 Swiss Typefaces 製作的極細無襯線體，也有羅馬
體。英國藝術雜誌《 Art Review 》也使用這個字體。

40 Brandon Grotesque (2009)
HVD Fonts

特徵是 x 字高較低，具幾何造型，大寫字母 M 和 N 有尖
銳的銳角。字型家族中，也有 x 字高較高的 Text 版本。

41 Graphik (2009)
Commercial Type

由 Christian Schwartz 所設計，附有單層構造的小寫字
母 a。除了雜誌《 Wallpaper 》使用這個字體之外，也
被許多媒體所使用。

42 Theinhardt (2009)
Optimo Type Foundry

由 François Rappo 所設計的怪誕體（Grotesque）。擁
有經典 Grotesque 的要素，也具有現代洗練風格。字
型家族中有極細的細襯線體（Hairline）到較粗的粗黑體
（Black），共有 9 種字重及各自的義大利體可選擇。

43 Tungsten (2009)
Hoefler & Co.

纖細而瘦長，具有稜邊的怪誕系（Grotesque）字體。有
4 種不同的字寬，以及 8 種字重可選擇。

44 Aperçu (2010)
Colophon Foundry

是一款無襯線體，特徵在於具有兩層構造的 g 和大寫字母 M。Pro 版本提供西里爾字母。

45 Forza (2010)
Hoefler & Co.

字型帶有方形外觀，而中央部分有些微膨脹感，以相當微妙的曲線構成的無襯線體。Vitesse 為 Forza 的粗襯線體版本。

46 Platform (2010)
Commercial Type

由 Berton Hasebe 所設計的一款具有幾何造型的無襯線體。含有替換字符（alternate）a、k、v、w、y。而 Emigre 所推出的 Alda 也是他設計的字體之一。

47 Raisonne (2010)
Colophon Foundry

Raisonne 有著小寫字母 g 與 Kabel 極為相似、小寫字母 y 以直線筆畫收尾等特徵，是一款具有幾何造型的無襯線體。另外有兩層構造的 a 以及橫棒（bar）傾斜的 e、g、k 等也附有替換字符（alternate）。

48 Lato (2010)

以 FF Clan、FF Good、FF Pitu 等字型知名的 Lukasz Dziedzic 所設計的無襯線體。因為是公開自由下載的字型，相當常見。

49 Brown (2011)
Lineto

連鎖百貨 Barney New York 也使用的一款幾何學無襯線體。另有與義大利體相反、向左側傾斜的 Reclining 版本。附有替換字符（alternate）以及油墨擴張彌補字（ink trap，在字體角落處預留空間，避免未來印刷時油墨過多擴散使得文字邊緣模糊不清的情況）。

50 Calibre (2011)
Klim Type Foundry

由 Kris Sowersby 設計，深受 Aldo Novarese 的 Recta 所影響，是一款幾何造型 Neo Grotesque 系無襯線體。

51 GT Walsheim (2011)
Grilli Type

深受 Otto Baumberger 的設計影響，是一款具有幾何學要素的無襯線體。整體來說，字腔開口處都較為狹小，G 的橫棒（bar）向兩側突出是最明顯的特徵，而 R 的腰身位置偏低。有 8 種字重以及義大利體。

52 Roboto (2011)
Google

為 Google 量身設計的無襯線體。剛推出的時候評價兩極，而現版本與剛推出時的版本不太相同。有字寬較窄以及統一字寬的版本，也有粗襯線體（Slab Serif）。

53 Ubuntu (2011)
Dalton Maag

由 Dalton Maag 所設計的一款無襯線體。特徵在於小寫字母的 a，沒有收筆勾起的筆畫（spurless）。

54 Open Sans (2010-2011)

由 Steve Matteson 設計的一款無襯線體。由 Google Web Font 提供服務，故網路上經常使用，也支援希臘字母和西里爾字母。

55 Atlas Grotesk (2012)
Commercial Type

原本是為保險公司 Munichi Re Group 所設計的字體。將 American Gothic 系帶有強烈對比的元素，巧妙地與 Mercator 類似的歐洲怪誕系（Grotesque）字體結合而成。另有統一字寬的版本。

56 Source Sans (2012)
Adobe

由 Adobe 提供公開自由下載的字型。提供 6 種字重及各自的義大利體，也支援西里爾字母和希臘字母。另有統一字寬的版本及 Source code。

57 Circular (2013)
Lineto

由因 Akkurat 廣為人知的 Laurenz Brunner 所設計，是一款具有強烈幾何學要素的怪誕系（Grotesque）字體。有 4 種字重及義大利體，是近年經常使用於標準字設計等處的字體。

58 Euclid Flex (2013)
Swiss Typefaces

屬於 Swiss Typeface 的幾何無襯線體。擁有超乎想像眾多的替換字符（alternate）及連字（ligature）。提供 5 種字重及各自的義大利體。後來也支援西里爾字母（義大利體除外）。

59 FF Mark (2013)
FontFont

由以 Brandon Grotesque 知名的 Hannes von Döhren、Christoph Koeberlin 與 FontFont 團隊共同製作的一款具有幾何造型的無襯線體。x 字高較高，字寬也較寬，提供 3 種字寬可選擇。

60 Founders Grotesk (2010, 2013)
Klim Type Foundry

以 Miller & Richard 的怪誕系（Grotesque）字體為底重新設計的一款字體。字型家族中有 3 種字寬以及適用於內文的 Text。

使用 Calibre 的範例。

Ubuntu Font
cdefghijklmnop
wxyzABCDEFGH
NOPQRSTUVW

53

Atlas Grotesk Medium

According
titan Atlas was
celestial sphere
mythology, the t
up the celestial

55

Open Sans Open Sans
The quick *brown* fox jumped over
the **lazy** dog.

Lorem ipsum dolor sit amet, consectetur adipisicing elit, sed do
smod tempor incididunt ut labore et dolore magna aliqua.

54

Source Sans Pro Italic

Realigned equ

Source Sans Pro Semibold

Realigned equ

56

Circular Book I
Circular Mediu
Circular Mediu
Circular Bold
Circular Bold I
Circular Black

57

Euclid Flex Regular

Spray paint on your walls, YE

Euclid Flex Regular Italic

Spray paint on your walls, YE

58

Polschraubz
Rotwildbekä
Mixgefäßrüc

59

FOUNDE
GROTES
FAMILY

60

以拉丁字母順序介紹 40 款草書體與 20 款哥德體。

翻譯 / 高錡樺 Translated by Kika Kao

資訊依下列順序刊載：字體名稱（年代）、販售其字體的主要製造商、設計師名、解說。

草書體

01 Adios Script (2009)
Sudtipos
Alejandro Paul

靈感來自於 1940 年代的手寫字，提供充足的替換字符與連字，能夠表現多樣的組合方式。榮獲 2009 年 TDC2 賞。

02 Aphrodite Slim (2008-2009)
Typesenses
Maximiliano Sproviero,
Sabrina Mariela Lopez

03 Bello (2004)
Underware
Bas Jacobs, Akiem Helmling,
Sami Kortemäki

活用了 OpenType Font 功能的筆刷字體（Brush），能呈現手寫般的筆跡，收錄豐富的替換字符與連字。提供各種標誌字符（word logo）。

04 Bickham Script (2000)
Adobe
Richard Lipton

以 18 世紀的文字為範本，由 Richard Lipton 設計，是一款正式的草書體。含有許多替換字符與連字字符，同一個單字可以有很多種組合方式來表現。

05 Bickley Script (1986)
ITC
Alan Meeks, Martin Wait,
Nick Cooke, Robert Evans,
Phill Grimshaw

06 Brush Script (1942)
Monotype et al.
Robert E. Smith

07 Burgues Script (2007)
Sudtipos
Alejandro Paul

Aphrodite Slim **02**
The jovial yokel found 6 zealots praying & backed qualmishly away

Bello **03**
The jovial yokel found 6 zealots praying & backed qualmishly away.

Bickham Script **04**
The jovial yokel found 6 zealots praying & backed qualmishly away.

Bickley Script **05**
The jovial yokel found 6 zealots praying & backed qualmishly away.

Brush Script **06**
The jovial yokel found 6 zealots praying & backed qualmishly away.

Burgues Script **07**
The jovial yokel found 6 zealots praying & backed qualmishly away.

Buttermilk [08]

The jovial yokel found 6 zealots praying & backed qualmishly away.

Caflisch Script [09]

The jovial yokel found 6 zealots praying & backed qualmishly away.

Carolyna Pro Black [10]

The jovial yokel found 6 zealots praying & backed qualmishly away

Choc [11]

The jovial yokel found 6 zealots praying & backed qualmishly away.

Corinthia [12]

The jovial yokel found 6 zealots praying & backed qualmishly away.

Dear Sarah [13]

The jovial yokel found 6 zealots praying & backed qualmishly

Feel Script [14]

The jovial yokel found 6 zealots praying & backed qualmishly away.

Fine Hand [15]

The jovial yokel found 6 zealots praying & backed

Bradley Hand [16]

The jovial yokel found 6 zealots praying & backed qualmishly away.

Edwardian Script [17]

The jovial yokel found 6 zealots praying & backed qualmishly away.

Linoscript [18]

The jovial yokel found 6 zealots praying & backed qualmishly away.

Liza Display Pro [19]

The jovial yokel found 6 zealots praying & backed qualmishly away.

[08] Buttermilk (2009)
Jessica Hische
Jessica Hische

為 Jessica Hische 首次設計的字體，特徵是筆畫末端的球狀造型，帶有些許 Didone 字體的氛圍，是一款富有女性感的草書體。

[09] Caflisch Script (1993)
Adobe
Robert Slimbach

[10] Carolyna Pro Black (2011)
Emily Lime
Emily Conners

這款字型由設計了許多給人輕鬆自在、隨性感字型的 Emily Lime 所設計。其他受歡迎的還有 Bombshell Pro 等。

[11] Choc (1955)
ITC
Roger Excoffon

[12] Corinthia (2004)
TypeSETit
Rob Leuschke

[13] Dear Sarah (2004)
Betatype
Christian Robertson

具有復古味道、手寫感相當強烈的字體。收錄多種替換字符可選擇，透過 OpenType Font 功能更能自動調整及切換，在內文排版的表現相當自然，是相當用心製作的一款字體。

[14] Feel Script (2006)
Sudtipos
Alejandro Paul

[15] Fine Hand (1987)
ITC
Richard Bradley

[16] ITC Bradley Hand (1995)
ITC
Richard Bradley

[17] ITC Edwardian Script (1994)
ITC
Edward Benguiat

由 Edward Benguiat 所設計，相當知名且被廣泛使用的一款草書體。不過目前數位版本在文字相連處部分仍未流暢相接，使用較大字級時要注意。

[18] Linoscript (1905)
Linotype
Morris Fuller Benton

[19] Liza (2009)
Underware
Bas Jacobs, Akiem Helmling, Sami Kortemäki

和 Bello 一樣由 Underware 發行的字型。善用 OpenType Font 功能，能夠根據文字前後關係自動替換不同的字形，是一款精心製作的草書體。

Lobster (20)
The jovial yokel found 6 zealots praying & backed qualmishly away.

Memoriam (21)
The jovial yokel found 6 zealots praying & backed qualmishly

Mistral (22)
The jovial yokel found 6 zealots praying & backed qualmishly away.

Murray Hill (23)
The jovial yokel found 6 zealots praying & backed qualmishly away.

Olicana (24)
The jovial yokel found 6 zealots praying & backed qualmishly away.

P22 Cezanne (25)
The jovial yokel found 6 zealots praying & backed qualmishly away.

Délicieux
· Crème Brûlée · Lemon Soufflé · Mousse au Chocolat ·

Petras Script (27)
The jovial yokel found 6 zealots praying & backed qualmishly away.

Pristina (28)
The jovial yokel found 6 zealots praying & backed qualmishly away.

Radio (29)
The jovial yokel found 6 zealots praying & backed qualmishly away.

Rage Italic [30]

The jovial yokel found 6 zealots praying & backed qualmishly away.

Rollerscript [31]

The jovial yokel found 6 zealots praying & backed

Script Bold MT [32]

The jovial yokel found 6 zealots praying & backed qualmishly away.

Shelly Script [33]

The jovial yokel found 6 zealots praying & backed qualmishly away.

Tenderloin Chicken Hearts [34]

The jovial yokel found 6 zealots praying & backed qualmishly away.

Sloop Script [35]

The jovial yokel found 6 zealots praying & backed qualmishly away

Snell Roundhand Script [36]

The jovial yokel found 6 zealots praying & backed qualmishly away.

Vivaldi [37]

The jovial yokel found 6 zealots praying & backed qualmishly away

Voluta Script [38]

The jovial yokel found 6 zealots praying & backed qualmishly away.

WiesbadenSwing [39]

The jovial yokel found 6 zealots praying & backed qualmishly away.

Zapfino [40]

The jovial yokel found 6 zealots praying & backed qualmishly away.

Agincourt **01**
The jovial yokel found 6 zealots praying & backed qualmishly away.

American Text **02**
The jovial yokel found 6 zealots praying & backed qualmishly away.

Blackletter 686 **03**
The jovial yokel found 6 zealots praying & backed qualmishly away.

Blackmoor **04**
The jovial yokel found 6 zealots praying & backed qualmishly away.

Lager Mozart **05**
The jovial yokel found 6 zealots praying + backed qualmishly

Clairvaux **06**
The jovial yokel found 6 zealots praying & backed qualmishly away.

AaBbQq
fly fishing **07**

Duc de Berry **08**
The jovial yokel found 6 zealots praying & backed qualmishly away.

Engravers Old English **09**
The jovial yokel found 6 zealots praying & backed qualmishly away.

Fakir

The jovial yokel found 6 zealots praying & backed qualmishly away. [10]

Fette Fraktur [11]

The jovial yokel found 6 zealots praying & backed qualmishly

Bad news travels fast [12]

Nature never did betray the heart that loved her

Garbage in, Garbage out

ITC Honda [13]

The jovial yokel found 6 zealots praying & backed qualmishly away.

Linotext [14]

The jovial yokel found 6 zealots praying & backed qualmishly away.

Lucida Blackletter [15]

The jovial yokel found 6 zealots praying & backed qualmishly

Notre Dame [16]

The jovial yokel found 6 zealots praying & backed qualmishly away.

Old English [17]

The jovial yokel found 6 zealots praying & backed qualmishly away.

San Marco [18]

The jovial yokel found 6 zealots praying & backed qualmishly away.

Weiss Rundgotisch [19]

The jovial yokel found 6 zealots praying & backed qualmishly away.

Wilhelm Klingspor Gotisch [20]

The jovial yokel found 6 zealots praying & backed qualmishly away.

[10] **Fakir (2006)**
Underware
Bas Jacobs, Akiem Helmling,
Sami Kortemäki

由製作 Liza 和 Bello 等字體而頗負盛名的
Underware 所重新詮釋，具有現代感的
哥德體。榮獲 2007 年 TDC2 賞。

[11] **Fette Fraktur (1875)**
Monotype
Johann Christian Bauer

Johann Christian Bauer 於 1850 年左右
所製作的 fraktur 類字體。

[12] **Goudy Text (1928)**
Monotype
Frederic W. Goudy

Frederic Goudy 以古騰堡聖經的字體為
範本設計的字體。

[13] **ITC Honda (1970)**
ITC
Ronne Bonder, Tom Carnase

[14] **Linotext (1901)**
Monotype
Morris Fuller Benton,
Linn Benton

Morris Fuller Benton 所設計，以 Wedding
Text 為主發行販售。

[15] **Lucida Blackletter (1992 or 1993)**
Monotype
Charles Bigelow, Kris Holmes

[16] **Notre Dame (1993)**
Linotype
Karlgeorg Hoefer

由 Karlgeorg Hoefer 所設計的一款
textura 類、具有手感線條的哥德體。

[17] **Old English (ca. 1760)**
Linotype / URW++ / ITC
William Caslon

和 Cloister Black 非常相似。

[18] **San Marco (1991)**
Linotype
Karlgeorg Hoefer

Karlgeorg Hoefer 於 1990 年所設計的
rotunda 類字體。

[19] **Weiss Rundgotisch (1937)**
Linotype / URW++
Emil Rudolf Weiss

[19] **Wilhelm Klingspor Gotisch (1925)**
Linotype
Rudolf Koch

Rudolf Koch 為了 Klingspor foundry
所設計的一款 textura 類哥德體。

Open Type Feature

翻譯／柯志杰　Translated by But Ko

―――――― 將 OpenType Feature 發揮到最高極限的字型

說到 OpenType 功能，你會想到些什麼？是連字 (將兩個以上的文字連在一起的字符) 嗎？ 還是切換舊體數字或表格用數字的功能呢？ 或是切換小型大寫字母 (Small Caps)？ 這個專欄要來介紹將 OpenType 功能活用在各種用途上的字型。

首先是 Symbolset (①)，這是近年來很有名的圖案字型，而且充分發揮了連字的功能。一般所說的連字 (ligature)，是指「為了讓 f 或 i 不要和其他字母黏在一起，切換顯示成另外一個特別設計的專用字符」的功能。但在技術上，其實就是指定某個字與某個字排列在一起時，就切換成另外某個字，所以要切換成任何文字其實都是可行的。而 Symbolset 的 SS Standard，例如輸入「link」，就會顯示出連結的圖示。輸入「user」，就會顯示出人形的圖示。同系列的 SS Social，輸入「twitter」就會顯示出 Twitter 的商標。

House Industries 的 Ed Interlock (②)也是活用了連字功能的字型。它放了大量大寫字母的連字，甚至還有很多3個字母的連字。例如輸入「ED INTERLOCK」並開啟連字顯示後，「ED」「NTE」「RL」「CK」分別都會變成連字。不只是這樣而已，例如試著連續輸入 A，會看到「AA」不只變成連字，而且還出現了兩種不同連字形式。看來這個字型似乎還有設計成第二次不要出現跟第一次一樣的連字形式。

Underware 的 Liza (③) 則更走火入魔。不只設計了大量連字，而且加上更複雜的

① Symbolset

SS Standard

l
li
lin
🔗

SS Social

t
tw
twi
twit
twitt
twitte
🐦

SS Standard

② Ed Interlock

③ Liza

설정。除了出現在單字最前面、最後面以外，連出現在單字中間時，都設計了多種不同設計的字符。顯示時似乎會根據文字的前後關係來切換成不同的造型。一邊打字造型會跟著一直變化，相當有趣。試著不停輸入「a」看看，看來光是「a」就有5種造型。

Typonine 的 Delvard Gradient（④）也是很有趣的字型。例如使用 Delvard Gradient Left 字型輸入單字時，最左邊的字最細，愈往右邊則字愈粗。一個字型裡收錄了9種不同粗細的文字，能將單字兩端之間顯示成漂亮的漸層。

FontFont 的 FF Chartwell（⑤）也是個很妙的字型。輸入「數字＋數字＋數字＋數字」的形式，然後勾選「自由決定連字」後，文字竟然會變成圖表。這個字型也是會根據前後文關係，切換該顯示的字符，自動組出圖表。例如左方圖表的範例中，以「25+5+14+16+10+30」為例畫出圖表。在左圖 FF Chartwell Pies 的例子中，5的部分，會考慮到前面的25，從正確的25的位置開始顯示出5單位大小的字符。同樣地，14的部分，也會正確從25+5=30的位置開始，顯示出14單位大小的字符。

④ Delvard Gradient

DELVARD GRADIENT LEFT

DELVARD GRADIENT LEFT

⑤ FF Chartwell

25+5+14+16+10+30

ChartwellBars

ChartwellBars Vertical

ChartwellLines

ChartwellRadar

ChartwellRose

ChartwellPies

ChartwellRings

TYPE
FOUNDRIES

你該認識的字體製作公司

本次為大家選出60間重要的字體製作公司。有些公司的官網亦提供直接購買字型的服務。

以下依照公司名、網址、說明的順序列出。

01 A2-Type
www.a2-type.co.uk

由 Scott Williams 和 Henrik Kubel 創立。主要有 Battersea、Aveny-T、Archi、Zadie、Antwerp、Regular 等字型。

02 Alias
alias.dj

由 Gareth Hague 和 David James 創立。主要有 Perla、Progress、Ano 等字型。另外還製作過 2012 年奧運字體等訂製字型。

03 Swiss Typefaces
swisstypefaces.com

主要有 SangBleu、Romain、Suisse、Euclid 等字型。另外還為時尚雜誌《 L'Officiel Paris 》等製作過訂製字型。

04 Berthold
www.bertholdtypes.com

1858 年由 Hermann Berthold 創立。以 Akzidenz Grotesk 字型聞名。

05 Binnenland
www.binnenland.ch/font/show

2007 年由 Michael Mischler 和 Niklaus Thoenen 創立。主要有 Blender、Catalog、Korpus、Regular、T-Star 等字型。

06 Bold Monday
www.boldmonday.com

曾為奧迪(Audi)、NBC 環球集團(NBCUniversal)、《今日美國報》(USA Today)等製作專用字型。主要有 Nitti、Macula、Trio Grotesk 等字型。

07 Colophon Foundry
www.colophon-foundry.org

由 The Entente 創立。最具代表性的字型有 Aperçu、Raisonne、Reader 等。

08 Commercial Type
commercialtype.com

曾為《衛報》(The Guardian)等許多公司團體製作訂製字型。主要有 Austin、Graphik、Publico、Stag 等字型。

09　Constellation
vllg.com/constellation

由 Tracy Jenkins 和 Chester Jenkins 創立，與另一個名為 Village 的獨立團體共同經營。

10　Dutch Type Library
www.dutchtypelibrary.nl

由 Frank E. Blokland 創立。以重製著名字體而聞名。主要有 DTL Fleischmann、DTL Documenta、DTL Argo、DTL Prokyon 等字型。

11　Dalton Maag
www.daltonmaag.com

由 Bruno Maag 和 Liz Dalton 創立。曾為沃達豐(Vodafone)、諾基亞(Nokia)、BMW 汽車、豐田(Toyota) 等許多公司團體製作訂製字型。

12　Darden Studio
www.dardenstudio.com

由 Joshua Darden 創立。主要有 Freight、Omnes、Jubilat 等字型。最新作品為 Dapifer 字型。

13　DSType Foundry
www.dstype.com

由 Dino dos Santos 創立。主要有 Leitura、Prelo、Glosa、Dobra、Estilo、Acta 等字型。

14　Emigre
www.emigre.com

由 Zuzana Licko 與 Rudy VanderLans 於 1984 年設立，是獨立製造商的先驅。

15　Emtype Foundry
emtype.net

由 Eduardo Manso 創立。近年來以 Geogrotesque 字型而廣受歡迎。WIRED 雜誌亦有使用他們的 Periódico 字型。

16　Feliciano Type Foundry
www.felicianotypefoundry.com

2001 年由 Mário Feliciano 創立。他們所製作的 DIN 替代字型 Flama 經常被大眾使用。另有 Morgan 系列、Eudald 等主要字型。

17　Font Bureau
fontbureau.typenetwork.com

1989 年由 Roger Black 和 David Berlow 創立。曾為許多報紙、雜誌、企業製作訂製字型。目前字型由 TypeNetwork 所代理販售。

18　FontFont
www.fontfont.com

由 Erik Spiekermann 和 Neville Brody 創立。曾發表過 FF Meta、FF Scala、FF DIN 等各種相當有名的字型。

19　Fontsmith
www.fontsmith.com

1997 年由 Jason Smith 在倫敦創立的字型公司。主要為英國電視圈製作訂製字型而聞名。

20 Fountain
www.fountaintype.com

1993 年由 Peter Bruhn 在瑞典的馬爾摩市(Malmö)創立。主
要有 Alita、Aria、Gira Sans、Incognito、Lisboa 等字型。

21 G-Type
www.g-type.com

1999 年由 Nick Cooke 創立。最具代表性的字型為 Chevin 和
Houschka。近年來，書寫體 Olicana 字型也經常被使用。

22 Gestalten Fonts
fonts.gestalten.com

德國出版公司 Gestalten 於 2003 年設立的字型製作部門。
前面提到的 Binnenland 所製作的 Blender 和 T-Star 字型
也有在這裡販售。

23 Hoefler & Co.
www.typography.com

1989 年成立。最有名的是 Apple 產品中內建的 Hoefler
Text 字型，以及因為美國歐巴馬總統在造勢活動中使
用而聞名的 Gotham 字型。原名為 Hoefler & Frere-
Jones，自 2014 年起改名為 Hoefler & Co.。

24 House Industries
houseind.com

1993 年由 Andy Cruz 和 Rich Roat 一起創立。以 Chalet、
Neutraface 等許多字型聞名。另外也很用心開發字型相
關周邊產品。

25 Hubert Jocham Type
www.hubertjocham.de

2007 年由 Hubert Jocham 創立。以製作個性強烈及適合
用於包裝上的展示字體為中心。其中以 Narziss 字型和以
商標為基礎製作的 Jocham 字型最受歡迎。

26 Jeremy Tankard Typogarphy
typography.net

Jeremy Tankard 創立的字型公司。曾製作過 Bliss、
Aspect、Enigma、The Shire Types 等許多訂製字型。

27 Klim Type Foundry
Klim.co.nz

2005 年由 Kris Sowersby 創立。其中 National、
Serrano、Hardys 字型曾得到 TDC2 的獎項。Calibre
字型則被《 WIRED 》雜誌等廠商使用。

28 Latinotype
latinotype.com

2007 年於南美智利成立的字型公司。主要有 Andes、
Guadalupe、Mija、Sanchez、Los Niches、Comalle 等
字型。

29 Laura Worthington
lauraworthingtontype.com

平面設計師 Laura Worthington 於 2010 年成立的字型
公司。以製作書寫體字型為中心。主要有 Samantha
Script、Alana、Hummingbird、Sheila、Yana 等字型。

30 Letter from Sweden
lettersfromsweden.se

2011 年由 Göran Söderström 創立於瑞典的字型公司。主要有 Trim、Siri 等字型。

31 Lineto
lineto.com

1993 年由 Cornel Windlin 和 Stephan Müller 創立。其中以 Akkurat、Replica、Brown、Typ1451 等字型最為有名。

32 Linotype
www.linotype.com

在 19 世紀末成立。剛開始是活字鑄造機製造商，之後陸續承接了許多公司的字型販售業務。目前隸屬於 Monotype 集團。

33 LucasFonts
www.lucasfonts.com

由 Luc(as) de Groot 於 2000 年創立。其中 Thesis 字型系列相當有名。其他還有 TheAntiqua、Spiegel 等代表字型。

34 MCKL
www.mckltype.com

Jeremy Mickel 的字型公司。主要有 Router、Shift、Aero、Fort 等字型。其中 Shift 字型及與 Chester Jenkins 共同製作的 Aero 字型等，均曾得過 TDC2 的獎項。

35 Miles Newlyn
www.newlyn.com

Miles Newlyn 是曾為數家知名企業製作過訂製字體而聞名的義大利設計師。他也是 Emigre 公司的 Democratica 字型的製作者。

36 MilieuGrotesque
www.milieugrotesque.com

由 Timo Gaessner 和 Alexander Meyer 一起創立。主要有 Maison Neue、Brezel Grotesk、Lacrima、Generika 等字型。

37 Monotype
www.monotype.com

原本是一間活字鑄造機廠商。在陸續與各家公司合併後，目前是一間大型字型企業集團，旗下有 Linotype、ITC 等公司。

38 Optimo
www.optimo.ch

由 Gavillet & Cie 工作室在瑞士設立的字型公司。主要有 Theinhardt、Genath、Cargo、Hermes、Didot Elder、Gravostyle 等字型。

39 OurType
ourtype.com

由 Fred Smeijers 於 2002 年創立。主要有 Arnhem、Fresco、Sansa、Versa 等字型。

40 P22
www.p22.com

由 Richard Kegler 創立。內 含 IHOF 及 Lanston Type 等其他副牌。擁有書寫體等各種豐富的字型。

41 Parachute
www.parachutefonts.com

由 Panos Vassiliou 創立。大部分的字型都有支援希臘和西里爾字母的使用。其中 Regal 和 Centro 等數種字型還曾經獲獎。

42 ParaType
www.paratype.com

最有名的事蹟是將原創字型或過去有名的俄羅斯字體加以數位化。另外也出版了許多知名歐文字體的西里爾字母版本。

43 Playtype
playtype.com

由 Jonas Hecksher 設立。是丹麥 e-Types 設計事務所旗下的字型零售副牌。除了販售 e-Types 自家的字型之外，也販賣 A2-Type 所製作的字型。

44 Process Type Foundry
processtypefoundry.com

2002 年由 Eric Olson 創立。有名的字體除了據說是 Facebook logo 基礎的 Klavika 以外，還有 Bryant、Stratum、Locator 等字型。

45 RP
www.radimpesko.com

2009 年由 Radim Peško 在荷蘭創立的字型公司。最具代表性的是以小寫 g 為特色的 Fugue、Larish Alte、Larish Neue 等字型。

46 Storm Type Foundry
www.stormtype.com

由 František Štorm 創立。其中許多字型都支援希臘和西里爾字母，例如 Etelka、Splendid Script、Baskerville Original 等字型。

47 Sudtipos
sudtipos.com/home

由 Alejandro Paul 等人創立，以製作具有豐富替換字和連字的書寫體字型而聞名。曾得過許多獎項。主要有 Burgues Script、Adios Script、Poem Script、Business Pen 等字型。

48 Suitcase Type Foundry
www.suitcasetype.com

2003 年由 Tomas Brousil 在捷克創立的字型公司。其中 Tabac 字型曾獲得 ED-Awards 2013 的金獎。其他具代表性的還有 Botanika、Comenia Sans、Kulturista 等字型。

49 Terminal Design
www.terminaldesign.com

最有名的是為雜誌及企業等製作的訂製字型。例如為美國高速公路製作的 ClearviewHwy 字型，以及為《浮華世界》(Vanity Fair) 雜誌製作的 VF Sans 及 s 字型最為有名。

50 The Enschedé Font Foundry
www.teff.nl

1991 年由 Peter Matthias Noordzij 創立。主要販售字體設計大師 Bram de Does 所製作的 Trinité 和 Lexicon 等字型。

51 The Foundry
www.foundrytypes.co.uk

由 David Quay 和 Freda Sack 創立。最有名的字型是將平面設計師 Wim Crouwel 所設計的字體數位化的 Foundry Gridnik 字型。

52 Type Together
www.type-together.com

2006 年由雷丁大學（University of Reading）畢業的 Veronika Burian 和 José Scaglione 共同創立。主要有 Bree、Maiola、Ronnia 等字型。

53 Typejockeys
www.typejockeys.com

由三位畢業於海牙皇家藝術學院（KABK）及雷丁大學的設計師們所創立的字型公司。他們所製作的字型曾獲得 TDC2 獎及 ED-Awards 的銀獎。

54 TypeRepublic
www.typerepublic.com

由 Andreu Balius 創立。主要有 Pradell（曾獲 TDC2 獎）、Carmen 等字型，以及 Ferrovial 等訂製字型。

55 TypeSETit
www.typesetit.com

由曾在 Hallmark 卡片公司擔任字體藝術設計師的 Rob Leuschke 所創立的字型公司。以製作書寫體字型為主。最具代表性的有 Corinthia、Inspiration 等字型。

56 Typofonderie
typofonderie.com

由 Jean François Porchez 創立。最有名的是為法國《世界報》（Le Monde）所製作的 Le Monde 字型，以及為巴黎地下鐵所製作的 Parisine 字型。

57 Typolar
www.typolar.com

由 Jarno Lukkarila 在芬蘭創立的字型公司。主要有曾獲得 TDC2 獎的 Xtra Sans 及 Tanger Serif、Altis 等字型。

58 Typonine
www.typonine.com

由 Nikola Djurek 創立。主要有 Typonine Stencil、Balkan Sans（曾獲 TDC2 獎）、Marlene（曾獲 Letter.2 獎）等字型。

59 Typotheque
www.typotheque.com

由 Peter Biľak 和 Johanna Biľak 共同經營的字型公司。以 Fedra 系列和 Greta 系列等字型廣為人知。此外也積極拓展多語言字型和網頁字型（web font）的製作販售。

60 Underware
www.underware.nl

由 Akiem Helmling、Bas Jacobs、Sami Kortemäki 三人共同創立。主要製作活用 OpenType 功能的字體，以 Bello 和 Liza 等字型為人所知。

TYPE DESIGNERS

你該認識的字體設計師

我們特地整理出68名相當重要的字體設計師名單
可配合前面介紹的字體、字型設計公司一起閱讀。

以人名及公司名稱順序排列。

和文書体の基本

⬤————————— 日文字體的基本知識

此專欄將為讀者們複習日文字體的基本構造，
並推薦一些最好牢記於心的經典字體。

解說‧文 / 大崎善治　Text by Yoshiharu Osaki
翻譯 / 曾國榕　Translated by GoRong Tseng

⊙ 大崎善治

作品以平面設計跟小型活版印刷的創作為主。此外，也透過
FontWorks字型公司發表了名為「くろかね」(kurokane，「黑
金」之意) 的標題用字體。著有《タイポグラフィの基本ルー
ル》(字體排印學的基本規則) 一書。www.sakisaki.jp

日文字體的基本構造

日文字體一般是由漢字、平假名、片假名與歐
文字母、數字、符號等字符構成。這些字符都
源自並符合一個共同的設計概念 (字面與文字骨
骼、筆畫元件) 之下設計製作而成，且都會收納
於相同尺寸的字身中 (1byte 的半形歐文字母除
外)。

「字面」是字身裡文字所占的面積大小。字面
愈大文字愈大，字面愈小文字也愈小。不過，
就算文字大小一樣，依據字體風格與設計上的
不同，也會造成視覺上文字大小有所差異。另
外，一套字體中也會因為字符的不同，設定不
同的字面大小。一般來說漢字的字面是最大的，
其次是平假名、片假名。除此之外，追求顯眼
的字體的字面設定，會比追求閱讀性的字體要
來得大一些。

「骨骼」指的是文字筆畫的中心線，簡單來說
就是支撐整個文字的骨頭。設計骨架時要以字
面為基準，衡量文字的線條筆畫該舒展到什麼
程度，以及字腔 (文字中筆畫所圍出的空間) 要
取怎樣的大小等。就算字面大小相同，依據骨
架設計的不同也會造成不一樣的文字印象。

「筆畫元件」指的是於骨骼上添加的裝飾性樣
式，就像是文字的服裝。字體帶給觀者的第一
印象即取決於筆畫元件的樣貌與設計。字面、
骨骼、筆畫元件，再加上字重粗細或字體家族
的延伸設計等，就構築成一套完整的日文字體。

日文字體的文字構成要素

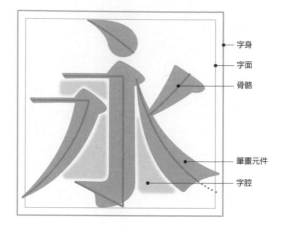

- 字身
- 字面
- 骨骼
- 筆畫元件
- 字腔

日文字體的表情構成要素

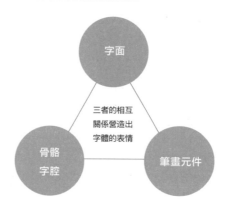

字面

三者的相互
關係營造出
字體的表情

骨骼
字腔

筆畫元件

字面、骨骼、字腔的差異所展現的不同表情

骨骼相同，但字面設定不同，印象也隨之改變

字面相同，但骨骼與字腔設計不同，表情也隨之改變

將日文字體分為五個類別

日文字體可以依照字體具有的風格樣式，大致區分為明朝體、黑體（譯註：ゴシック〔gothic〕体，或角ゴシック体；中文稱此種風格為黑體）、圓體（譯註：丸ゴシック体，意指圓的黑體字體；中文稱此種風格為圓體）、傳統字體、展示字體（譯註：日文稱為ディスプレイ〔display〕体）五個類別。其中明朝體與黑體的應用性相當廣泛，建議設計師應該要擁有具備完整家族字重的黑體與明體，作為設計時的基本字體；另一方面圓體、傳統字體或展示字體通常是為了滿足特別的用途或風格所設計的，各有其適用的場合。

明朝體起源於中國，是將楷書體的筆畫精簡後的字體風格，保有楷書筆法的抑揚頓挫，橫筆細而豎筆粗，形成獨特且巧妙的筆畫樣式。明朝體最為人所知的特徵，是將毛筆書寫時回鋒處的形狀簡略後形成的「うろこ（鱗）」（譯註：明朝體橫筆收尾與轉折處的山型形狀）。明朝體是現在日本最常用的字體，廣泛用於書籍內文或公文等。

黑體是所有筆畫線條設計成幾乎同樣粗細的字體風格。黑體是在日本誕生的字體，不過其誕生背景眾說紛紜，有一說是基於歐文的Sans-serif（無襯線）字體風格作成的，也有說是由隸書轉變而成的。由於是由簡潔的線條構成，調成各種不同大小使用都仍能保有一定的易讀性。此外橫排時也具有滿高的易讀性，現今日本許多場合都能看到。

圓體是將黑體的方角修圓後的字體風格，帶有曲線感與柔軟的印象，近年來不僅使用率高，字型總數也逐漸增多。

傳統字體是指中國或日本自古使用至今的字體風格，包含楷書、行書或隸書等書法基本字體；或現在常被用於印章等用途而眾所皆知的篆書體；還有源自中國、誕生於木板的印刷文字「宋朝體」；以及勘亭流或寄席文字之類的江戶文字等。

展示字體在日本也被稱為「デザイン（design）書体」（譯註：台港中多稱為美術字），屬於裝飾性較為強烈的字體風格。由於這類文字設計時是以「顯眼」為目的，呈現手法及風格非常多元，要進一步詳細分類是非常困難的事情。每款展示字體都不太適合排列較長的文章，通常會用在標語或標題等想讓人第一眼就聚焦的「吸睛」處。

除此之外，基本字體有時也會依照其設計概念的不同，再區分出「古典」、「標準」、「現代」的風格分類。

日文字體的五大分類

● 明朝體　例：筑紫明朝B

● 黑體（ゴシック体）　例：秀英角ゴシック金B

● 圓體（丸ゴシック体）　例：ヒラギノ丸ゴW6

● 傳統字體　例：グレコDB（Greco DB）

● 展示字體　例：きりぎりす（譯註：日語的「蟋斯」）

因設計概念不同而形成的表情差異

儘管同樣是明朝體，會因為設計概念的不同造成表情上巨大的差異

古典	標準	現代
例：筑紫A舊明朝M（筑紫A Old明朝M）	例：游明朝体M	例：黎ミンM（黎明M）

譯註：部分中文字型名稱為音義上的翻譯，並非官方正式名稱。

か ア 永 国
あいたなの

世界中にあるめずらしい本を求めて旅して
いる友人がいる。今なら探し物もネットで
できちゃうけど、やっぱり基本は足だよね。

01 筑紫明朝｜FontWorks｜2004

輪廓帶有許多曲線化的處理，是以柔軟為特徵的新型明朝體。
目前可說是FontWorks公司的代表字體，具伸展性的筆畫與
假名的線條都十分有魅力。

か ア 永 国
あいたなの

世界中にあるめずらしい本を求めて旅して
いる友人がいる。今なら探し物もネットで
できちゃうけど、やっぱり基本は足だよね。

02 筑紫A オールド明朝｜FontWorks｜2012

筑紫A 舊明朝。豪邁的點畫、稍稍收窄的字腔，線條與筆畫具
有延展性，假名的線條帶有拖拉感是此字體的特徵，是古典風
格的明朝體。

か ア 永 国
あいたなの

世界中にあるめずらしい本を求めて旅して
いる友人がいる。今なら探し物もネットで
できちゃうけど、やっぱり基本は足だよね。

03 筑紫B オールド明朝｜FontWorks｜2012

筑紫B 舊明朝。漢字設計雖與A 舊明朝相同，但假名設計呈現
出十分激烈的動感，令人留下深刻的記憶與印象。

か ア 永 国
あいたなの

世界中にあるめずらしい本を求めて旅して
いる友人がいる。今なら探し物もネットで
できちゃうけど、やっぱり基本は足だよね。

04 筑紫C オールド明朝｜FontWorks｜2014

筑紫C舊明朝。這款也是漢字設計與A 舊明朝相同，而假名的
設計與B舊明朝相比筆勢與線條較為和緩。

か ア 永 国
あいたなの

世界中にあるめずらしい本を求めて旅して
いる友人がいる。今なら探し物もネットで
できちゃうけど、やっぱり基本は足だよね。

05 筑紫アンティークS 明朝｜FontWorks｜2015

筑紫古典S明朝。整體帶有圓潤感的明朝體。由於字腔狹小，
使得撇捺等線條有更多空間舒展，為其特色，也帶有些許古典
的印象。

か ア 永 国
あいたなの

世界中にあるめずらしい本を求めて旅して
いる友人がいる。今なら探し物もネットで
できちゃうけど、やっぱり基本は足だよね。

06 本明朝｜TypeBank｜1982

原屬Ryobi公司。從照相排版時代至今累積不少忠實愛好者的
明朝體。根據粗細版本不同，除了標準的假名設計之外，還備
有小尺寸假名及新式假名等不同造型。

07

か ア 永 国
あいたなの

世界中にあるめずらしい本を求めて旅して
いる友人がいる。今なら探し物もネットで
できちゃうけど、やっぱり基本は足だよね。

(07) 游明朝体｜字游工房｜2002

最近相當有人氣的標準型明朝體。是特別考量到豎排的排版需
求設計出的字型。給人現代感、明亮、沉穩的印象。

10

か ア 永 国
あいたなの

世界中にあるめずらしい本を求めて旅して
いる友人がいる。今なら探し物もネットで
できちゃうけど、やっぱり基本は足だよね。

(10) 秀英明朝｜大日本印刷・Morisawa｜1973

原金屬活字為1951年推出。重現大日本印刷前身——秀英舍
的活字字體的字型。整體給人明亮且硬朗的印象。

08

か ア 永 国
あいたなの

世界中にあるめずらしい本を求めて旅して
いる友人がいる。今なら探し物もネットで
できちゃうけど、やっぱり基本は足だよね。

(08) リュウミン｜Morisawa｜1982

龍明朝。以「森川龍文堂」的活字為基礎而開發的明朝體。規
矩且不帶有多餘裝飾，泛用性非常高。除了標準的假名設計之
外，還附上造型不同的替代假名可供選用。

11

か ア 永 国
あいたなの

世界中にあるめずらしい本を求めて旅して
いる友人がいる。今なら探し物もネットで
できちゃうけど、やっぱり基本は足だよね。

(11) イワタ明朝体オールド｜Iwata｜1999

岩田舊明朝體。原金屬活字為1951年推出。以金屬活字時代
的岩田明朝體為原型設計出的明朝體。假名帶有獨特的線條，
漢字尺寸偏大且特別強調起筆部分，給人深刻的印象。

09

か ア 永 国
あいたなの

世界中にあるめずらしい本を求めて旅して
いる友人がいる。今なら探し物もネットで
できちゃうけど、やっぱり基本は足だよね。

(09) モトヤ明朝｜Motoya｜1998

Motoya明朝。原金屬活字為1954年前後推出。讓人感到清
爽印象的標準型明朝體。筆畫粗度愈高的版本，文字整體輪廓
也愈圓潤，且帶有柔軟的感受。

12

か ア 永 国
あいたなの

世界中にあるめずらしい本を求めて旅して
いる友人がいる。今なら探し物もネットで
できちゃうけど、やっぱり基本は足だよね。

(12) 小塚明朝｜Adobe Systems｜1997

Adobe用戶都非常熟悉的現代風格明朝體。特徵是字面與假
名的尺寸偏大，也因此滿適合橫排的文章排版。

か ア 永 国
あいたなの

世界中にあるめずらしい本を求めて旅して
いる友人がいる。今なら探し物もネットで
できちゃうけど、やっぱり基本は足だよね。

(13) A1明朝｜Morisawa｜1960

從照相排版時代至今表現平穩且受歡迎的明朝體。將當年筆畫
交接處產生的墨暈感忠實再現，醞釀出獨特的柔和氣氛。

か ア 永 国
あいたなの

世界中にあるめずらしい本を求めて旅して
いる友人がいる。今なら探し物もネットで
できちゃうけど、やっぱり基本は足だよね。

(14) ヒラギノ明朝｜SCREEN｜1993

Hiragino明朝。由於Mac OS內建而廣為人知的明朝體。應用
範圍相當廣，具有都會感及銳利的印象。

か ア 永 国
あいたなの

世界中にあるめずらしい本を求めて旅して
いる友人がいる。今なら探し物もネットで
できちゃうけど、やっぱり基本は足だよね。

(15) 正調明朝體 金陵｜朗文堂・欣喜堂｜2006

注重文字原有的輪廓，具有古典且柔和印象的明朝體。假名共
有3種不同表情的造型設計可選擇。

か ア 永 国
あいたなの

世界中にあるめずらしい本を求めて旅して
いる友人がいる。今なら探し物もネットで
できちゃうけど、やっぱり基本は足だよね。

(16) 凸版文久明朝｜凸版印刷・Morisawa｜2014

為了使凸版印刷公司從過往使用至今的字體，能夠更符合現代
使用環境而設計出的字體。在這裡雖然展示的是橫排的範本，
但此套字體設計時其實是更加考慮豎排時的效果。

か ア 永 国
あいたなの

世界中にあるめずらしい本を求めて旅して
いる友人がいる。今なら探し物もネットで
できちゃうけど、やっぱり基本は足だよね。

(17) ZEN オールド明朝N｜A-1 Corp.｜1997

ZEN舊明朝N。具現代感的古典風格明朝體。字型家族中各款
式都個性中庸且平衡感優良，相當易於使用。觀察其假名可以
發現帶有獨特的柔軟感。

か ア 永 国
あいたなの

世界中にあるめずらしい本を求めて旅して
いる友人がいる。今なら探し物もネットで
できちゃうけど、やっぱり基本は足だよね。

(18) 丸明オールド｜帖書体制作所｜2000

丸舊明朝。跳脱一般明朝體的設計概念，所有的筆畫元件全
由圓形構築而成。可以說是廣告類的代表字體。除了標準的
「舊」款式外，另有6種不同的假名設計。

かアア永国
あいたなの

世界中にあるめずらしい本を求めて旅して
いる友人がいる。今なら探し物もネットで
できちゃうけど、やっぱり基本は足だよね。

⑲ 秀英初号明朝 | 大日本印刷・Morisawa | 2010

原金屬活字為1914年推出。承襲秀英舍旗下稍大的金屬活字
所製作的標題用明朝體。具安定感的漢字設計與筆勢力道強勁
的假名組合後展現的樣貌非常撼動人心。

かアア永国
あいたなの

世界中にあるめずらしい本を求めて旅して
いる友人がいる。今なら探し物もネットで
できちゃうけど、やっぱり基本は足だよね。

⑳ 游築見出し明朝体 | 字游工房 | 2003

游築標題明朝體。筆法承襲了日本明朝體風格系統之一的「築
地體」製作的標題用明朝體。假名擁有彷彿緩慢運筆寫出般的
柔軟線條。

かアア永国
あいたなの

世界中にあるめずらしい本を求めて旅して
いる友人がいる。今なら探し物もネットで
できちゃうけど、やっぱり基本は足だよね。

㉑ 筑紫C見出しミン | FontWorks | 2016

筑紫C標題明朝。筑紫家族系列中的標題用明朝體之一。這款
的假名雖然也是柔軟的設計，不過筆畫造型上帶有一定的重量
感。

かアア永国
あいたなの

世界中にあるめずらしい本を求めて旅して
いる友人がいる。今なら探し物もネットで
できちゃうけど、やっぱり基本は足だよね。

㉒ 光朝 | Morisawa | 1992

依據平面設計師田中一光描繪的文字製作出的標題用明朝體。
漢字的橫筆極度地收細，賦予其時髦的印象。

部分中文字型名稱為音義上的翻譯，並非官方正式名稱。另外除了字型名稱外，介紹文中統一將 Gothic 翻作黑體。日語的黑體完整稱呼為「角ゴシック」（方形的 gothic），作為字型名稱時常常省略「角」，甚至只留「ゴ」字代稱。

か ア 永 国 あいたなの

世界中にあるめずらしい本を求めて旅している友人がいる。今なら探し物もネットでできちゃうけど、やっぱり基本は足だよね。

01 ゴシック MB101 ｜ Morisawa ｜ 1974

Gothic MB101。可說是經典中的經典的黑體。豪邁的勾筆與撇筆的造型處理，賦予觀者強勁且安定的印象。

か ア 永 国 あいたなの

世界中にあるめずらしい本を求めて旅している友人がいる。今なら探し物もネットでできちゃうけど、やっぱり基本は足だよね。

02 筑紫ゴシック｜FontWorks｜2006

筑紫黑體。承襲傳統的筆畫風格及銳利的筆畫造型，綜合兩者特徵，使觀者同時獲得堅硬和柔軟的雙重印象。

か ア 永 国 あいたなの

世界中にあるめずらしい本を求めて旅している友人がいる。今なら探し物もネットでできちゃうけど、やっぱり基本は足だよね。

03 游ゴシック｜字游工房｜2008

游黑體。型態安定的標準型黑體。筆畫元件的尖端帶有些微圓角設計，給人柔軟的觀感。

か ア 永 国 あいたなの

世界中にあるめずらしい本を求めて旅している友人がいる。今なら探し物もネットでできちゃうけど、やっぱり基本は足だよね。

04 ゴシック｜TypeBank｜1982

Gothic。原屬 Ryobi 公司。標準風格的黑體。筆畫具有傳統的喇叭口（末端稍微外放）設計，使用起來帶有安定感。除了標準的假名設計之外，還有造型不同的替代假名可選用。

か ア 永 国 あいたなの

世界中にあるめずらしい本を求めて旅している友人がいる。今なら探し物もネットでできちゃうけど、やっぱり基本は足だよね。

05 イワタ中ゴシックオールド｜Iwata｜2005

岩田舊中黑體。跟相同公司旗下冠上 old 名稱的明朝體一樣，是讓人看到後會不禁聯想起傳統金屬活字風格的黑體。強硬中仍給人溫和的感受。

か ア 永 国 あいたなの

世界中にあるめずらしい本を求めて旅している友人がいる。今なら探し物もネットでできちゃうけど、やっぱり基本は足だよね。

06 こぶりなゴシック｜凸版印刷・SCREEN｜2006

Koburina Gothic。字如其名，是字面稍小的設計（字型名意為「稍小的黑體」）。給人印象平穩且柔和。雖只有 3 種粗細，但相當好用。

07

か ア 永 国
あいたなの

世界中にあるめずらしい本を求めて旅して
いる友人がいる。今なら探し物もネットで
できちゃうけど、やっぱり基本は足だよね。

（07） TB ゴシック｜TypeBank｜1988

TB 黑體。簡潔明亮又帶有親切感的黑體。從名為 SL 的極細到
最粗的 U 為止，共有 8 套粗細。

10

か ア 永 国
あいたなの

世界中にあるめずらしい本を求めて旅して
いる友人がいる。今なら探し物もネットで
できちゃうけど、やっぱり基本は足だよね。

（10） ヒラギノ角ゴシック｜SCREEN｜1994

Hiragino 黑體。與 Hiragino 明朝搭配設計、帶有現代感的黑體。
易辨性高，運用在標誌看板等用途上的案例也開始逐漸增多。

08

か ア 永 国
あいたなの

世界中にあるめずらしい本を求めて旅して
いる友人がいる。今なら探し物もネットで
できちゃうけど、やっぱり基本は足だよね。

（08） AXIS Font｜Type Project｜2001

為同名雜誌所特製，給人清爽印象的黑體。除了 Basic 之外，
也有 Condensed 與 Compressed 等寬度壓縮的版本。

11

か ア 永 国
あいたなの

世界中にあるめずらしい本を求めて旅して
いる友人がいる。今なら探し物もネットで
できちゃうけど、やっぱり基本は足だよね。

（11） 小塚ゴシック｜Adobe Systems｜2001

小塚黑體。與小塚明朝搭配設計的現代風格黑體。

09

か ア 永 国
あいたなの

世界中にあるめずらしい本を求めて旅して
いる友人がいる。今なら探し物もネットで
できちゃうけど、やっぱり基本は足だよね。

（09） 新ゴ｜Morisawa｜1990

新黑體。字面大，且橫筆設計為水平的黑體。由於小尺寸時仍
能輕鬆閱讀，所以常用於標誌看板等處。

12

か ア 永 国
あいたなの

世界中にあるめずらしい本を求めて旅して
いる友人がいる。今なら探し物もネットで
できちゃうけど、やっぱり基本は足だよね。

（12） 秀英角ゴシック｜大日本印刷・Morisawa｜2012

秀英黑體。具有靈活生動線條的秀英體的黑體設計。擁有 2 種
版本，一套是繼承秀英黑體 (秀英角ゴ) 鉛字的「金」版，與參
考秀英明朝的假名所設計出的「銀」版。

か ア 永 国
あいたなの

世界中にあるめずらしい本を求めて旅して
いる友人がいる。今なら探し物もネットで
できちゃうけど、やっぱり基本は足だよね。

⑬ 凸版文久 Gothic｜凸版印刷・Morisawa｜2015
跟其明朝體一樣，是為了符合現代使用環境而設計的字體。設
計時特別重視橫排的易讀性，也內建於 Mac 電腦的 Sierra 作業
系統。

か ア 永 国
あいたなの

世界中にあるめずらしい本を求めて旅して
いる友人がいる。今なら探し物もネットで
できちゃうけど、やっぱり基本は足だよね。

⑭ ZEN 角ゴシック N｜A-1 Corp.｜2009
ZEN 黑體。時髦俐落，給人簡潔印象的黑體。這套字體的字型
家族款式齊全，相當易於使用。

か ア 永 国
あいたなの

世界中にあるめずらしい本を求めて旅して
いる友人がいる。今なら探し物もネットで
できちゃうけど、やっぱり基本は足だよね。

⑮ 筑紫オールドゴシック｜FontWorks｜2014
筑紫舊黑體。讓人不禁聯想到早期的金屬活字的黑體，稍稍帶
有古風且給人柔軟印象。

か ア 永 国
あいたなの

世界中にあるめずらしい本を求めて旅して
いる友人がいる。今なら探し物もネットで
できちゃうけど、やっぱり基本は足だよね。

⑯ 筑紫アンティーク S ゴシック｜FontWorks｜2016
筑紫古典 S 黑體。特別注重保有每個漢字的既有輪廓，而假名
帶有毛筆書寫的動感且個性濃烈，是套非常獨特的黑體。

か ア 永 国
あいたなの

世界中にあるめずらしい本を求めて旅して
いる友人がいる。今なら探し物もネットで
できちゃうけど、やっぱり基本は足だよね。

⑰ ヒラギノ角ゴオールド｜SCREEN・Morisawa｜2011
Hiragino 舊黑體。將 Hiragino 黑體的漢字，配上早期金屬活字
曾有的假名設計的黑體。假名帶有的表情十分特別。

か ア 永 国
あいたなの

世界中にあるめずらしい本を求めて旅して
いる友人がいる。今なら探し物もネットで
できちゃうけど、やっぱり基本は足だよね。

⑱ ニタラゴルイカ｜Type-Labo｜2012
Nitarago-Ruika。此款黑體造型上多以水平垂直為主，整體帶
有清爽印象。字腔與字面的設計稍大。

部分中文字型名稱為音義上的翻譯，並非官方正式名稱。除了字型名稱外，介紹文中一併將丸Gothic体翻作圓體。日語的圓體完整稱呼為「丸ゴシック」（圓形的gothic），作為字型名稱時有時會省略後面的字，只留「丸ゴ」以代稱。

か ア 永 国
あいたなの

世界中にあるめずらしい本を求めて旅している友人がいる。今なら探し物もネットでできちゃうけど、やっぱり基本は足だよね。

01 スーラ｜FontWorks｜1993

Seurat。字面與字腔都大，使版面呈現明亮表情的圓體。是從早期就被愛用至今的圓體電腦字型。

か ア 永 国
あいたなの

世界中にあるめずらしい本を求めて旅している友人がいる。今なら探し物もネットでできちゃうけど、やっぱり基本は足だよね。

02 新丸ゴ｜Morisawa｜1996

新圓體。以被視為現代風格黑體代表的「新ゴ」為原型設計出的圓體。

か ア 永 国
あいたなの

世界中にあるめずらしい本を求めて旅している友人がいる。今なら探し物もネットでできちゃうけど、やっぱり基本は足だよね。

03 ヒラギノ丸ゴシック｜SCREEN｜2002

Hiragino 圓體。Hiragino字型家族裡的圓體。具有自然的圓角樣式，柔軟卻又能感受到骨架的強韌與力道。

か ア 永 国
あいたなの

世界中にあるめずらしい本を求めて旅している友人がいる。今なら探し物もネットでできちゃうけど、やっぱり基本は足だよね。

04 筑紫A丸ゴシック｜FontWorks｜2008

筑紫A圓體。筑紫字型家族裡的圓體。骨架本身就相當具有圓滑感，與其他圓體的表情大不相同。

か ア 永 国
あいたなの

世界中にあるめずらしい本を求めて旅している友人がいる。今なら探し物もネットでできちゃうけど、やっぱり基本は足だよね。

05 筑紫B丸ゴシック｜FontWorks｜2008

筑紫B圓體。同樣是筑紫字型家族裡的圓體。漢字設計和A丸ゴシック相同，假名設計則帶有濃厚的古典氣氛。

か ア 永 国
あいたなの

世界中にあるめずらしい本を求めて旅している友人がいる。今なら探し物もネットでできちゃうけど、やっぱり基本は足だよね。

06 秀英丸ゴシック｜大日本印刷・Morisawa｜2012

秀英圓體。也很適合用於內文排版的秀英體的圓體。字腔稍微收小，給人平靜的印象。目前只有L和B這2款粗細。

かア永国
あいたなの

世界中にあるめずらしい本を求めて旅して
いる友人がいる。今なら探し物もネットで
できちゃうけど、やっぱり基本は足だよね。

⑦ TB 丸ゴシック｜TypeBank｜1994

TB圓體。跟TBゴシック具有相同設計方針的圓體，給人平靜
印象且風格正統。

かア永国
あいたなの

世界中にあるめずらしい本を求めて旅して
いる友人がいる。今なら探し物もネットで
できちゃうけど、やっぱり基本は足だよね。

⑧ シリウス｜TypeBank

Sirius。原屬Ryobi公司。字腔寬闊、強調明亮感與優良文字
排版效果的圓體。由於假名的尺寸略大，無論直排或橫排，視
覺上字句都整齊劃一且具有現代感。

かア永国
あいたなの

世界中にあるめずらしい本を求めて旅して
いる友人がいる。今なら探し物もネットで
できちゃうけど、やっぱり基本は足だよね。

⑨ イワタ丸ゴシック｜Iwata｜1988

岩田圓體。這也是一套字面與字腔都很寬闊的圓體。具有獨特
的柔軟感與平易近人感。

かア永国
あいたなの

世界中にあるめずらしい本を求めて旅して
いる友人がいる。今なら探し物もネットで
できちゃうけど、やっぱり基本は足だよね。

⑩ ソフトゴシック｜Morisawa｜1994

Soft Gothic。觀察此圓體的字形，能發現帶有明朝體等字體
稱為「ゲタ」的筆畫設計 (ゲタ為日文的「木屐」，藉此稱呼印
刷體的「口」「品」等字下方像是雙腳一般的突出筆畫)。

かア永国
あいたなの

世界中にあるめずらしい本を求めて旅して
いる友人がいる。今なら探し物もネットで
できちゃうけど、やっぱり基本は足だよね。

⑪ DF 太丸ゴシック｜Dynafont

華康新特圓體。帶有制式感，並具備數套較粗的字重為此款圓
體特色。與同公司的細圓體 (細丸ゴシック) 系列相比在骨骼
設計上有所不同，需注意。

かア永国
あいたなの

世界中にあるめずらしい本を求めて旅して
いる友人がいる。今なら探し物もネットで
できちゃうけど、やっぱり基本は足だよね。

⑫ JTC ウィン｜NIS｜1992

JTC Win。以帶有蓬鬆感的假名為特徵的圓體。但需注意最粗
字重R10在假名造型設計上有所差異。

か ア永国
あいたなの

世界中にあるめずらしい本を求めて旅して
いる友人がいる。今なら探し物もネットで
できちゃうけど、やっぱり基本は足だよね。

⑬ ZEN 丸ゴシック N ｜ A-1 Corp. ｜ 2012

此款圓體轉角處的圓角程度比起一般圓體更為加強。給人更柔
和、優雅的印象。

か ア永国
あいたなの

世界中にあるめずらしい本を求めて旅して
いる友人がいる。今なら探し物もネットで
できちゃうけど、やっぱり基本は足だよね。

⑭ 丸丸gothic Lr ｜ 砧書体制作所 ｜ 2009

圖例中的字重是「Lr‧假名A」。這款圓體收錄了兩套轉角處
圓角程度不同的漢字，以及表情風格不同的三種假名設計。圓
角程度強烈的Lr款式不禁讓人聯想到篆書體。

你該認識的
傳統字體與展示字體

部分中文字型名稱為音義上的翻譯，並非官方正式名稱。

か ア永国
あいたなの

世界中にあるめずらしい本を求めて旅して
いる友人がいる。今なら探し物もネットで
できちゃうけど、やっぱり基本は足だよね。

① グレコ ｜ FontWorks ｜ 1994

Greco。由常州華文印刷新技術有限公司 (SinoType) 與FontWorks
共同開發的楷書體，風格雄壯威武。

か ア永国
あいたなの

世界中にあるめずらしい本を求めて旅して
いる友人がいる。今なら探し物もネットで
できちゃうけど、やっぱり基本は足だよね。

② 花蓮華 ｜ TypeBank ｜ 2003

原屬Ryobi公司。由台灣的文鼎公司提供漢字設計的書寫風楷
書體。筆調從容柔緩，大方且有品味。

か ア永国
あいたなの

世界中にあるめずらしい本を求めて旅して
いる友人がいる。今なら探し物もネットで
できちゃうけど、やっぱり基本は足だよね。

03 ヒラギノ行書体 | SCREEN | 1998

Hiragino行書體。此款行書體強勁、富韻律且流暢的線條讓人
感覺十分舒服。雖是毛筆字卻相當適於橫排，是這套字體的特
色之一。

か ア永国
あいたなの

世界中にあるめずらしい本を求めて旅して
いる友人がいる。今なら探し物もネットで
できちゃうけど、やっぱり基本は足だよね。

06 勘亭流 | Morisawa | 1974

這款勘亭流書法體筆畫線條占據整體字面，稍有圓潤感卻也力
道強勁。勘亭流起源於日本江戶時代，是岡崎屋勘六先生專為
歌舞伎看板書寫的文字。

か ア 永 国
あいたなの

世界中にあるめずらしい本を求めて旅して
いる友人がいる。今なら探し物もネットで
できちゃうけど、やっぱり基本は足だよね。

04 DF 隷書体 | DynaFont

華康隷書體。筆畫線條穩固，給人強勁感受的隷書體。最能代
表隷書特徵的波磔（帶有海浪般的橫線）筆畫設計得十分美麗。

か ア永国
あいたなの

世界中にあるめずらしい本を求めて旅して
いる友人がいる。今なら探し物もネットで
できちゃうけど、やっぱり基本は足だよね。

07 フォーク | Morisawa | 1993

Folk。將黑體設計與明體樣式結合後的字體。減少裝飾性的元
素，給人清爽印象。

か ア 永 国
あいたなの

世界中にあるめずらしい本を求めて旅して
いる友人がいる。今なら探し物もネットで
できちゃうけど、やっぱり基本は足だよね。

05 花胡蝶 | TypeBank | 2003

原屬Ryobi公司。設計風格上為長體（字形瘦長狀）的仿宋體。
形態較為纖細，給人俐落的印象。

か ア永国
あいたなの

世界中にあるめずらしい本を求めて旅して
いる友人がいる。今なら探し物もネットで
できちゃうけど、やっぱり基本は足だよね。

08 はるひ学園 | Morisawa

Haruhi Gakuen（春陽學園）。七種泰史先生設計，得到第六屆
Morisawa字體設計競賽日文部門金獎的作品。零散的骨架筆
畫具有相當獨特的魅力。

か ア 永 国
あいたなの

世界中にあるめずらしい本を求めて旅して
いる友人がいる。今なら探し物もネットで
できちゃうけど、やっぱり基本は足だよね。

⑨ きりぎりす｜Design-Signal｜2010

Kirigirisu (蟋斯)。彷彿將紙率性剪出的輪廓，讓人感受到一種
手感的溫度。由七種泰史先生設計。

か ア 永 国
あいたなの

世界中にあるめずらしい本を求めて旅して
いる友人がいる。今なら探し物もネットで
できちゃうけど、やっぱり基本は足だよね。

⑩ タカハンド｜Morisawa

Taka Hand。這款手寫風字體的筆畫元件輪廓設計得稍為膨
脹，讓人印象深刻。發售至今超過20年，但仍充滿新鮮感。
由高原新一先生所設計。

か ア 永 国
あいたなの

世界中にあるめずらしい本を求めて旅して
いる友人がいる。今なら探し物もネットで
できちゃうけど、やっぱり基本は足だよね。

⑪ ニューシネマ A｜FontWorks｜2007

New Cinema A。由長年負責日本電影院手寫字幕的佐藤英夫
先生所設計。另外還有ニューシネマB版本，忠實保留了字幕
字體特有的「空氣穴」設計 (譯註：筆畫交接處會預留空隙，
類似割版噴漆字體的設計)。

か ア 永 国
あいたなの

世界中にあるめずらしい本を求めて旅して
いる友人がいる。今なら探し物もネットで
できちゃうけど、やっぱり基本は足だよね。

⑫ 鯨海酔侯｜白舟

筆書風格展示字體中的代表性字體。筆鋒偏細的書寫中偶爾加
入渾厚強勁的線條，營造出美妙的韻律感。

か ア 永 国
あいたなの

世界中にあるめずらしい本を求めて旅して
いる友人がいる。今なら探し物もネットで
できちゃうけど、やっぱり基本は足だよね。

⑬ 弘道軒清朝体現代版｜Iwata｜2005

原金屬活字製作年代為1876年。復刻自原有金屬活字的字體。
受到中國清代的文字影響，所以命名為「清朝」。文字表情奔放
強勁。

か ア 永 国
あいたなの

世界中にあるめずらしい本を求めて旅して
いる友人がいる。今なら探し物もネットで
できちゃうけど、やっぱり基本は足だよね。

⑭ イワタ宋朝体｜Iwata｜2005

Iwata宋朝體。這款字體也是復刻自原有的金屬活字 (原金屬
活字製作年代不明)。整體表情冷冽且尖銳，可以感受一下其
與明朝體不同的魅力。

か　ア永国
あいたなの

世界中にあるめずらしい本を求めて旅して
いる友人がいる。今なら探し物もネットで
できちゃうけど、やっぱり基本は足だよね。

(15)　解ミン　宙｜Morisawa｜2013

解明　宙。彷彿將明朝體與隸書體融合後呈現的風貌。由於形
象不會太剛硬也不會太柔軟，所以受到廣泛運用。除了「宙」
以外還有稱作「月」的版本。

か　ア永国
あいたなの

世界中にあるめずらしい本を求めて旅して
いる友人がいる。今なら探し物もネットで
できちゃうけど、やっぱり基本は足だよね。

(16)　すずむし｜Morisawa｜2014

Suzumushi (鈴虫)。將明朝體的筆畫元件設計得胖嘟嘟的字
體，且骨骼十分獨特。比起漢字，假名設計得特別小，排版時
會有凹凹凸凸的感覺，十分可愛。

か　ア永国
あいたなの

世界中にあるめずらしい本を求めて旅して
いる友人がいる。今なら探し物もネットで
できちゃうけど、やっぱり基本は足だよね。

(17)　ベビポップ｜FontWorks｜2015

Baby Pop。具有剪紙風格的筆畫元件設計。帶有些許動感，
能營造出既可愛又歡樂的氛圍。

か　ア永国
あいたなの

世界中にあるめずらしい本を求めて旅して
いる友人がいる。今なら探し物もネットで
できちゃうけど、やっぱり基本は足だよね。

(18)　あられ｜Type-Labo・FontWorks｜2001

Aralet。線條像是木頭雕刻般的風格。很適合搭配純樸、溫暖
且有人情味的生活情景。

か　ア永国
あいたなの

世界中にあるめずらしい本を求めて旅して
いる友人がいる。今なら探し物もネットで
できちゃうけど、やっぱり基本は足だよね。

(19)　歩明｜Design-Signal｜2011

具有良好透氣感的明朝體風格字體。特徵是將橫筆等漢字筆畫
元件融入假名的造型設計。

か　ア永国
あいたなの

世界中にあるめずらしい本を求めて旅して
いる友人がいる。今なら探し物もネットで
できちゃうけど、やっぱり基本は足だよね。

(20)　あかり｜Design-Signal｜2013

Akari。具有像是手寫文字般文字整體稍稍向右傾斜的特徵。
給人純樸且溫馨的印象。

C

専欄連載

文 / 小林章 Text by Akira Kobayashi　　　翻譯 / 高錡樺 Translated by Kika Kao

歐文字體製作方法 Vol. 03

來製作羅馬體吧！
セリフ書体を作ろう

本篇根據不同字體類別，為各位介紹內文用字體的設計要領。由居住在德國的
字體設計總監小林章親自撰寫，是只有在這裡才讀得到的字體課。

第三回要介紹的是「羅馬體」
(Serif)。或許你已察覺到羅馬
體的襯線，有的較粗有的較細，
只要再深入研究一番，你會發現

其實並不只是襯線粗細不同，從
骨骼架構就開始完全不一樣，而
更能體會羅馬體的迷人之處。雖
然製作羅馬體的難易度較高，只

要能掌握幾個要領，就能表現出
成熟的安定感與穩重感。這篇也
會說明避免字母襯線間相互碰撞
的字間調整 (spacing) 的方法。

HE HE

襯線的形狀是有理由的

所謂的襯線，指的是筆畫前端處有著爪狀或線狀的
部分。從古羅馬碑文的時代至今，代表襯線已存在
了兩千多年。即使演進到以筆書寫、以及活版印刷
的時代，襯線仍舊被保留下來。像這樣筆畫上有著
襯線的字體即稱為「襯線體」，也因為這種樣式完
成於古羅馬時代，也被稱作「羅馬體」。

正因為碑文是在石頭上雕刻而成的，一旦出錯，修
正會相當費時。因此在雕刻前會先以平頭筆繪製草
稿，分配文字之間的距離，而在襯線部分會分成兩
筆畫書寫，因此筆畫中央才會有自然的凹陷。

只要實際使用平頭筆書寫，就會更清楚形成的原因。以右手握筆時，基本上直線筆畫一律由上往下，橫線筆畫則是由左至右書寫。若以相反方向書寫的話，筆尖會較難以控制，寫起來也不順暢。

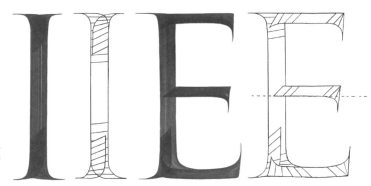

由日本的歐文書法家白谷泉所繪製的大寫羅馬體。《Calligraphy Book》，三戸美奈子著，誠文堂新光社授權轉載，中文版《歐文手寫字體課本》由Lavie麥浩斯出版。

小寫字母的襯線

從一開始只有大寫字母的古羅馬時期，演進到以筆書寫在羊皮紙上，再到8世紀左右才逐漸形成了現在小寫的雛形。當時的小寫字母，左上角入筆處就已經有被稱為襯線的突起。

和以平頭筆書寫在石碑上為依據所設計出的大寫字母不同，小寫字母是以毛筆之類的文具書寫在紙張上，因而直線筆畫不一定兩側都會有襯線，而是在字與字之間自然相連的部分才會出現襯線。因此，雖然大寫字母與小寫字母在字形上相似，小寫字母有襯線的部分則較少。

以字母C來說，不論是大寫或小寫的無襯線體，除了外觀大小上的差異，入筆處和收筆處的設計都是相同的（圖1）。相較之下，下方作為對照的幾個代表性羅馬體裡，大寫字母的兩端都有著襯線，而小寫字母在右下的收筆處則大多直接以細線收尾。這是因為早在活版印刷發明許久以前，小寫文字就已經演變成以可以連續不斷書寫的造型為主流了（圖2）。

因此，即使後來活版印刷出現，直到現在一切數位化的時代，絕大多數的字體仍然在相同的地方留有襯線。像這樣，信手拈來任一個襯線，其背後都有著百年甚至千年以上的脈絡可循。

圖1

Helvetica

CcUu

以無襯線體來說，線段入筆處和收筆處的細節處理幾乎相同。

Stempel Garamond

CcUu

小寫字母c右上的部分，並不是直接把大寫字母c縮小而已。而收筆處較多是直接以細線收尾。細看小寫字母u直線筆畫的入筆處，一般只會有往左突出的襯線，而收筆處則是向右或右上，以右撇當作襯線收尾。

Didot

CcUu

圖2

cum

10世紀後半的手抄本中出現的字形。

cum

15世紀後半的手抄本中出現的字形。

cum

以16世紀的活字為範本的Stempel Garamond。

cum

以19世紀初期的活字為範本的Didot。

仔細看會發現，有的字體雖然大寫字母C的襯線是尖銳的，但小寫字母c的襯線則是圓潤的。那麼，其他字當中類似位置的襯線，造型也都相同嗎？參考幾款代表性的字體，或許可以找出一些共通的規則也說不定。

試著相互比對後，小寫字母c裡圓潤的襯線，大部分也會出現在r、f、y當中，而有些字體的a、j則會是不同造型的襯線。但是，小寫字母c的襯線感覺應該也可用在s上，s的襯線卻意外地與大寫字母的襯線較為類似。

如果c的襯線是圓形的話，這部分也幾乎都會是圓的。

邏輯上會與c是相同造型的襯線，卻意外地不相同。

Stempel Garamond

crfyajs

Adobe Caslon

crfyajs

Didot

crfyajs

Bodoni

crfyajs

在20世紀左右設計的字體中，小寫字母c右上的襯線造型，有些是較為平坦而不是圓潤的。這裡整理出了有著這樣銳利感的字體。

Aldus

crfyajs

Frutiger Serif

crfyajs

ITC Stone Serif

crfyajs

Swift

crfyajs

「試著在比較不常出現襯線的位置加上襯線會如何呢？」這樣的想法，或許確實可設計出與眾不同又有趣的字形，用在標題字上也或許能達到吸引目光的目的，但使用在書籍內文時，卻會因為看起來還

是不習慣，影響閱讀的節奏感，導致讀者精神無法集中。因此基本上襯線還是會放置在至今習慣的位置為主。

兩種羅馬體的基本比例

相信各位都已大致理解了襯線位置無法任意改變的原因。不過，如果把襯線視為可交換的零件，例如以 Garamond 作為基底，再拆解 Didot 的襯線與之拼湊呢？你會發現這樣做也無法順利設計出好的羅馬體。事實上，襯線的形狀和文字的整體面貌與比例，是關係密切且會相互影響的，並不能任意替換襯線的形狀。由於襯線也是風格樣貌的一部分，因此「襯線」與「字形」通常會有下面這兩種關係：「假設是這種襯線，字形的整體感應該是這樣」，以及相反的，「如果字形是這種樣式，應該就會是這種襯線」。

那麼，我們直接比較看看以下這 2 種特徵容易理解的羅馬體吧！

● 大方又沉穩的舊式羅馬體

單純使用大寫字母排列標題，能表現出洗鍊又如碑文般隆重的感覺；將大小寫一起使用於內文排版，也相當易於閱讀——雖然舊式羅馬體已經是 500 多年前的設計，現在仍舊受到廣泛的使用。

以 16 世紀時法國活字字體設計師 Claude Garamond 所設計的活字字體為基礎，在 20 世紀後陸續出現了各種以「Garamond」為名的活字字體及數位字型。即使經過了 500 多年，書籍、報紙、雜誌或者大型海報的標題，全世界都可以看見其蹤影，使用範圍可說是相當廣泛。

將羅馬體概略加以分類時，擁有以下特徵的字體被稱作「舊式羅馬體」。

① 有著和緩線條勾勒出的「弧形襯線」(Bracket Serif)。特別注意襯線並沒有左右對稱。

襯線底部中央些微凹陷

② 16～17 世紀的活版印刷字體是參考了平頭筆的書寫方式，像 c 和襯線都會分成兩筆畫書寫。

③ 因為是以平頭筆書寫的字形作為底稿，字碗的軸心有自然向左傾斜的特徵。

歐洲現在也經常看到的這 2 種 Garamond 數位字型，都擁有舊式羅馬體的特徵。我們將大寫字母放在一起比較看看字寬。大寫 O 的字寬很寬，看起來跟正圓形差不多，M 則看起來比 O 還寬。和 M 相比，S 的字寬較窄，但比 M 的一半再寬些。此外，大部分情況下，M 的下半部會比上半部來得寬一些。另外，並不會有極細的線段，粗細變化也是和緩的。

━━━ 字寬較寬的文字 (M)
━━━ 字寬較窄的文字 (S)

HEOSMRN

小寫字母的上伸部比大寫字母來得高　　有著三角形的襯線　　這裡也會是三角形

Bcubpdqstg

HEOSMRN
Bcubpdqstg

排列比較後，你會發現所有的字寬裡面，最寬與最窄之間的落差相當明顯。不過 Stempel Garamond 這款字體的 M 字寬可能還算是較窄的。

我們來比較以相同的活字為範本所設計的 Adobe Garamond (下圖)。比起 Stempel Garamond，M 的字寬看起來略寬。像這樣「最寬與最窄之間的字寬落差顯而易見」是這個時期的羅馬體的特徵。

● 優美又柔和的現代羅馬體

這類羅馬體常出現在流行雜誌封面或是高級飾品的廣告當中，有著纖細的韻味，是以200年前的字體為參考範本。因為線條的粗細對比大，細線極端地細，使用在大字級的標題字上，更能發揮這種羅馬體的魅力。

　與舊式羅馬體對照之下，這種以18世紀後半開始流行的活字字體為範本、有著纖細襯線的字體，被稱為「現代羅馬體」。這裡作為例子的數位字型 Didot 和 Bodoni，是參照19世紀初的活字字體而來。不過 Bodoni 的活字原型其實更饒富韻味，但在經過20世紀復刻後，被修整成較銳利的直線。後來，這樣的造型就成了 Bodoni 的既定印象。本頁最下方的範例，也是參照了20世紀初複刻版所設計的 Bodoni 數位字型。

將羅馬體概略加以分類時，擁有以下特徵的字體被稱作「現代羅馬體」。

① 襯線極端纖細。

② 18世紀後半到19世紀間流行的活字印刷字體，是以銅板印刷的文字為基底發展而來。銅板印刷是以雕刻刀在銅板上進行蝕刻，因此可以雕刻出極為纖細的線段。雖然由於印刷技術上的不同，活字印刷與銅版印刷的文字在設計上有所差異，此時期的金屬活字仍保有那纖細感及銳利感。

③
Obd

雖然在現代羅馬體上也能看到承襲平頭筆跡的粗直線筆畫，但它並不直接受到平筆影響，字碗軸心是左右對稱的。

這時期的設計，受到以銅版精細刻出的字所影響，形成了有著纖細線段的字形。大寫O的字寬不大，較接近橢圓且左右對稱。而S的字寬較寬，與O幾乎相同。M的直線筆畫沒有向外擴張，是垂直向下的。線段粗細的變化也更為明顯。

HEOSMRN

襯線線段接近水平

直線筆畫與橫向筆畫垂直相交

Bcubpdqstg

大寫和小寫的上伸部高度幾乎相同

━━━ 字寬較寬的文字（M）
━━━ 字寬較窄的文字（S）

HEOSMRN
Bcubpdqstg

和舊式羅馬體相比，各字母的字寬落差較小。回頭查看 Garamond 的M和S，能立刻看出彼此字寬上的差異。

和Didot以同時期活字為基礎的Bodoni在字寬上的變化也差不多。在舊式羅馬體裡字寬大的字母變得較窄，相反地，字寬窄的字母則變得較寬。整體上，字寬有平均化的現象。

像這樣，襯線形狀不同，並不只是文字結構上一個零件的差異，而是和文字整體骨骼架構有關。襯線是和文字整體的比例相互對應的。

襯線與字間調整（spacing）的關係

不論是設計或是使用字體，文字與文字之間該如何排列，常是個令人費心的問題。特別是羅馬體，襯線很容易與旁邊的字母太過靠近，甚至相撞重疊。

這時該以什麼為基準去判斷處理呢？需要避開，還是其實重疊也沒關係？我們用 Didot 這個字體為例，來排排看以下幾個單字吧。

字間調整設定值 -75

DINING KITCHEN

將字間調整設定值設為 -75 時，排列相當緊密，令人閱讀上較為吃力，因此不太建議這個做法。而且大寫字母的襯線全都相疊在一起，已經分辨不出文字的界線。

大寫文字這一行，將字間調整設為 +25。下方大小寫混排的字間調整為預設，而字間微調（kerning）設為自動。

DINING KITCHEN
Dining Kitchen

上排字間調整設定為 +25 時，整體排列拉開了一些距離。而下方大小寫的混排組合，字間調整則設為預設。這是因為小寫字母與只有大寫字母的情況不同，在字間調整上若距離設定太鬆散會不易閱讀。

使用字間調整設定值裡的「視覺」(optical) 功能

太開了　　　　　　　太開了　　　　　　　太開了　套用視覺功能後反而過於緊密。

YVELYN & TRAVYS

套用視覺功能 (optical) 的範例，會發現 Y-V 之間有些多餘的空間。單純依據襯線之間的距離作判斷，會太過草率。　　　　　　　　V-Y 之間相當開，使 AVY 之間的空間比例失調。

上面是設想襯線應該會相碰撞的排版範例，有 Y 和 V 等組合。使用 Adobe Illustrator 字間調整裡內建的「視覺」(optical) 功能後，

結果如上。這個功能在針對不同的字體及字級大小不同的組合是有效的，不過在這個範例當中，Y-V 之間、R-A 之間反而產生了多

餘的空間，A-V 之間過於緊密，破壞了空間比例上的節奏感。比起視覺功能，預設值在空間比例的分配上較為均勻。

字間調整設為預設，字間微調設為自動

YVELYN & TRAVYS

如同前例，遇到只有大寫字母的排列組合時，字母與字母間通常拉開一些距離比較好，但這裡先以預設值來檢視其效果。預設

值下，Y-V 之間襯線雖然會相互重疊，但不會造成難以閱讀。因為讀者其實都是透過襯線以外的部分，尤其是較粗的線段來讀取內

容的。像這樣有斜線筆畫的 V Y 比鄰而居時，建議以保持節奏感為優先，即使襯線些微疊撞也沒關係。

以上舉出了部分具代表性的舊式羅馬體與現代羅馬體。但除此之外，仍有許多不同造型的襯線與字形，請大家務必參考其他各式各樣的案例。

字嗨探險隊

上路去！婚姻平權遊行

撰文・攝影／柯志杰 @ 字嗨探險隊
Text & Photo by But Ko

柯志杰｜字嗨社團發起人、《字型散步》共同作者。本業是電腦工程師，Unicode補完計畫的始作俑者。從小喜歡漢字，別的小朋友開電腦是打電動，我是玩造字程式。近年也開始觀察漢字以外的文字系統，樂此不疲。

字嗨社團天天在臉書上解答這是什麼字型，現在要直接出動到街道上囉！街頭上充滿著各種字型，你有研究過它們嗎？在第二回，我們走到了街頭上的遊行現場。

○ 上街頭

2016 年底的台北，因為婚姻平權的爭執，兩派人馬週週走上街頭。其實街頭一直是考察設計與字體很有趣的地方，因為大家總是使出渾身解數試圖以設計傳達自己的理念。但是，實際到了反同陣營的現場，發現現場竟然只派發公版固定兩三種字卡，實在太無趣了……，而來到挺同陣營的現場，則是完全不同的世界。從捷運站到遊行現場的途中，群眾們發送各式各樣自己設計的貼紙、海報，現場裡的標語設計更是爭奇鬥豔，一點都不比彩虹旗遜色。

→ 金萱大平台

❶❷❸❹❺❻ 從一出車站拿到的貼紙，到主辦單位棚子上的名稱標示，各式各樣的海報，到處都是2016年夏天才剛出廠的金萱半糖，儼然是半個金萱的字體發表會。也許是金萱小清新的風格，很符合訴求的調性？還是單純是參加募資許久，大家都想搶鮮用呢(笑)。❼ 下方是金萱半糖，上方是蒙納板黑。

→ 綜藝體還健在

❶❷ 歷史悠久的標語字體綜藝體，也沒有失去它的身影。只是隨著新字體紛紛問世，顯得勢單力薄了一點。❸ 蒙納超剛黑是這幾年取代綜藝體的新歡，但這次似乎也沒看到這麼多？

→ 安定的黑體

而四平八穩的黑體，沒有過強的主張感，容易辨識，也是大家所愛用的字體。有趣的是大家都有自己的偏好，台灣勢力、日本勢力、中國勢力，各有千秋。❶ 微軟正黑體 粗體。❷ 蘭亭黑 繁 Demibold。❸ 蘭亭黑 繁 Heavy。❹ ヒラギノ角ゴ W8，下方的明體是游明朝 Medium。❺ 小塚ゴシック H。❻ 文鼎中特黑體。❼ 華康中黑體。

→ 手寫字

相對於黑體的冷靜安定，採取溫情攻勢的手寫字，更是非常多見。有些是設計師徒手寫出的筆跡，有些是各種手寫電腦字體；還有些可能是臨時製作的海報，手工最快！不過這也挺有返璞歸真的感覺，偶爾有機會看到電腦還沒普及期的示威遊行照片，70 年代儼然是書法字體展，80 年代又彷彿像是 POP 發表會，處處充滿時代的印記。❶ 設計師手寫的標語，這也是這幾次遊行最常見的標語之一。❷ 簽字筆風格手寫。❸ 這是電腦字體華康翩翩體。❹ 正統書法風格的禹衛書法行書。❺ 美到驚呆的葉書。

→ 還有很多字體

除了上面提到的幾大類以外，會場還看到非常多漏網之魚。不愧是彩虹繽紛的遊行嘉年華會，什麼字體都出籠了，當作認字大會也不錯呢。❶ 上面是蒙納繁雅麗，下面是華康儷粗黑。❷ 抖擻又有力量的蒙納板黑。❸ 最近常見的免費字型チェックポイントフォント，粗細的均衡還不是很理想。❹ 從思源黑體轉圓角而來的源柔ゴシック X。❺ 等一下，怨靈怎麼也來湊熱鬧！

→ 題外話

在遊行現場旁，總是有一群辛苦的警察們在保護大家的安全。但實在是很想說，全市的警察背心都是錯字啊！是的，我沒說錯。此刻，我的心臟正快速的跳動著。「市」這個字念ㄈㄨˊ啦。

JAPAN

淺草・晴空塔

字型探險隊

フォント探検隊が行く！

撰文・攝影／竹下直幸　Text & Photo by Naoyuki Takeshita
插畫／タイマ タカシ　Illustration by Taima Takashi
翻譯／黃慎慈 Translated by MK Huang

位於東京東北部，滿是觀光客的熱鬧區域。我漫步在存留著江戶時代情懷的傳統獨特街道，再走往最近成為新地標的晴空塔街區，沿途蒐集了這些文字。

竹下直幸｜字體設計師。於部落格「在街頭發現字體」（d.hatena.ne.jp/taquet/）中刊載了在各地街道上蒐集而來的字體照片。

○ 江戶文字的聖地

宛若穿越時光般的街景。

以淺草寺為中心的繁華街道，四處可見將寄席與歌舞伎的題字樣式化，由特大楷毛筆所寫下的「江戶文字」。當然也有很多是用了以江戶文字為原型的字體，但還是比不上手寫來得有氣勢。

❶ 近幾年，用來做為觀光引導的人力車，車伕背上的文字是「籠字」。同時可以看到後方的店家使用了寄席文字風的店名。❷ 營業時間也使用了經典的勘亭流。❸❹ 以 DFP 行書体 精心做出別具風韻的店鋪。就連屋頂上都很講究。❺ 乍看像是手寫的文字，仔細一看才發現似乎是由 DFP 相撲体 所改造的。

由上至下為勘亭流、寄席文字、ひげ文字（鬚文字）、籠字。

除了引人注目的江戶文字外，也交錯著其他傳統書法字。右上、右下、左為楷書、行書、隸書。

→ 道路　幾乎都是使用江戶文字。

雷門周邊。❶ 是有落款的手寫文字。❷ JTC ウィン江戶文字「風雲」(JTC Win江戶文字「風雲」)。❸ DFP 勘亭流。

有個性的手寫字看起來很生動。傳法院通的標誌是以鴿子所組成的時尚設計。

❶ 旗子是 DCP 寄席文字，柱子上的是 昭和モダン体 (昭和摩登體)。❷❸ 古今江戶 是最能詮釋現代感的江戶文字。

還以為是老地圖呢，原來是 HG 白洲太楷書体啊。雖然使用了書法字型但是卻沒有違和感。

→ 下馬　也就是禁止車輛通行。

❶ DFP 籠字 一般不會用於長文內，但是在這裡卻帶給人溫暖感受。❷ 像是拿來做成印章般帶有古老風韻的 白舟古印體。用在這邊感覺好像有一點恐怖。

❸ 在淺草寺周邊經常可以看見的標語。讓人聯想起還是以馬匹為交通工具的時代。雖然是毛筆字，但使用的是形狀清晰明白的 DFP 楷書体。❹ 使用了 DCP 寄席文字，看起來很性格的注意標語。可以感受到「俺可是江戶男兒」的強勢語氣。

→ 文化觀光中心　其實是隱藏版的觀景勝地。

於 2012 年完工，融合了近現代風格，不像是會出現在淺草的建築物。搭配建築風格的 Logo 設計，也延伸到了內部的標示。❶ 頂樓的景色，注意標語用的是 イワタゴシック体オールド（岩田黑體 Old），看似有年代，但其實是近期的字體。

- -

→ 合羽橋道具街　緊臨著淺草的專賣店街道。

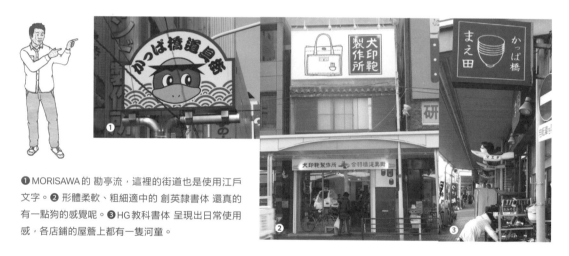

❶ MORISAWA 的 勘亭流，這裡的街道也是使用江戶文字。❷ 形體柔軟、粗細適中的 創英隸書体 還真的有一點狗的感覺呢。❸ HG 教科書体 呈現出日常使用感，各店鋪的屋簷上都有一隻河童。

不輸給原看板文字，充滿個性的 唐草，似乎不管提出什麼要求都可以替我輕鬆達成。

最近才剛重新裝潢過的店鋪，簡約的風格與道具街裡其他商家形成了強烈對比。A1 明朝的店名輕訴著明治創業的歷史。

→ 隅田川　擁有各種標語的河川。

西岸是淺草，東岸是晴空塔，位在兩者之間的隅田川長久以來為當地的生活帶來美好的景色與滋潤。也因為如此，川名下方有著各種標語。❶ 是 ナール (NAR)、❷❸❹❺ 是じゅん (Jun)。譯註：❷ 中譯：保持河川的清潔與美麗。❸ 中譯：永續經營水岸生態的豐富性。❹ 中譯：從前、現在、直到永遠的河流。❺ 中譯：聚集著人們而熙攘的河川。

河岸邊禁止人力車等通行。慢行注意標語使用的字體不明。

→ 晴空塔　新天空之城。

P22 Underground 的數字 1，原本沒有頂部的喙，但是在這裡為了提高辨識度所以重新設計過。

❶❷❸ 周邊與建築物內部的標誌使用了 UD新ゴ (UD新黑體)，歐文部分則統一使用了復刻自倫敦市營地下鐵的標準字體 P22 Underground。❹❺ 晴空塔是以建築高度做為樓層名稱，因此數字的設計格外引人注目。

將 明石 以雕刻的方式呈現，似曾相識卻又沒有實際看過的表現手法。

❶ 美食街的活動用了身型較細但可以感受到溫度的 ぶどう (葡萄)。❷ 国鉄方向幕書体也出差到私鐵來了。

這個專欄是以台灣人的角度，輕鬆觀察世界不同城市的文字風景，
找尋每種文字使用時不同的特色與風情。

上一期逛的韓國，還是使用方塊字的國家。這次來到了泰國，不只文字不再是方塊，而且……該說是有種魔界感還是恐怖感嗎？我第一次搭泰航去韓國時，看著機上螢幕顯示的飛行資訊，甚至覺得螢幕顯示韓文時看起來像是電腦亂碼，顯示泰文時看起來像是電腦中毒（笑）。但是真的踏上泰國的土地，才發現其實泰文對文字迷來說實在太有魅力，讓我們來看看是怎麼回事吧！

○ 泰國 NOW

小圈圈、扭來扭去，這就是泰文。

人到泰國了！在機場、捷運站最常看到的標示文字，還是我們對泰文最基本的印象，充滿圈圈又扭來扭去的文字 ❶❷❸。當然包括這張在東南亞的捷運站（新加坡、馬來西亞、泰國）都會看到的「請勿帶榴槤乘車」標示，都是最使用最正統的帶圈泰文 ❹。

→ 路標與標示

在泰國與寮國邊界城市農開（Nongkhai）看到的路標，路標上直接寫出其他國家的城市名稱，是在海島台灣所看不到的風景 ❶。這也是帶圈的泰文，但是大部分的圈直接塗黑了，也許是這樣可以讓文字輪廓看起來比較清晰？火車站老舊的站名牌，也是相同的風格 ❷。像是計程車車體上的噴漆字，為了減少麻煩的封閉空間，也都是把圈圈塗黑處理比較多 ❸。咦！但這下面這在泰柬國境移民關看到的路標，就是很幾何的造型了 ❹，上方是造型很幾何的泰文，下方是柬埔寨文。

→ 歐文書法？

這麼說來，泰文其實跟歐文很相似。每個字都站在基線上，有的字有上伸部，有的字有下伸部，差異在泰文的字母上下方加上的標示符號比英文多而已。所以泰文無論在書法、文字設計的風格上都可以說跟歐文很類似，跟歐文書法排列在一起也非常搭配。在字體設計上的know-how很多都是可以相通的，甚至連曲飾線（swash）都能夠存在得很自然。

→ 泰英混排　　搭配到令人羨慕死了。

所以泰文跟英文排在一起，想要設計得很搭配，比中文容易多了。無論是哥德體風格，還是特殊設計的字體，泰文跟英文都可以無違和地擺在一起。這真是不符合以往對泰文刻版印象的恐怖(笑)。尤其是泰國的商界華僑很多，傳統商業區很多商店都有中文店名，但漢字的設計上就是很難與泰、英文融入在一體，看著泰文、英文哥倆好，怪羨慕的。

→ 招牌　　故意 cosplay 英文的泰文。

而現代泰文設計甚至更故意往英文靠攏，讓自己看起來更像英文字母。圈圈不見了，彎曲減少了，甚至故意模仿一些英文字母的造型。像是照片中可以看到一些類似 a、w 等字母的元素，一開始在泰國覺得這個很新奇，不過後來才發現，這些只是小兒科而已。

→ 商標　　有點山寨又不是山寨。

在泰國逛超市也是件有趣的事情，除了搜刮 Pocky 跟海苔等伴手禮以外，文字迷還要記得多看看標準字設計。尤其是很多國際廠牌的泰文商標，實在是太威了。

例如 Lays 的泰文版，硬是就能讓泰文前面兩個字母跟原來英文的 La 長得有 87% 像。台灣版的包裝除了樂事以外，旁邊還要寫個英文的 Lays 避免老外看不懂。但泰文版直接省了，歪國人看著泰文一樣可以安心購買(也許吧)。

而更令我驚訝的則是 Halls 的商標設計，它把 4 個不一樣的字母設計得幾乎一個樣。這真的是泰文設計的醍醐味。

เลย์ (Lays)　　　　ฮอลล์ (Halls)

→ 字型　　這不是泰文，你騙不了我的。

不只是特別設計的商標標準字，即使是每天在用的內文字體，也充滿這種仿英文風格。甚至常常用來排印雜誌內文，這表示泰國人其實很習慣閱讀這樣造型的字母。我一直覺得易辨性(legibility)對泰國人來說，要整個重新定義(攤手)。Monotype 有出 Helvetica 跟 Frutiger 的泰文版本，而逛泰國字型公司的網站，也能看到許多設計來與 Optima、Didot 等各種經典歐文字體搭配的泰文字型。

→ 手寫　是圈圈，他畫了圈圈。

不過，看多了現代風格的印刷體，有時還是會想要追尋傳統泰文的身影。什麼是傳統審美觀上美麗的泰文字呢？有時候可以試著觀察手寫體來找到答案。令人感動（？）的是，在印刷體上愈來愈少見到的圈圈，反而在手寫的文字裡仍然大量出現，甚至連本來沒有圈的阿拉伯數字都被加上圈了（咦）。

手寫的印刷體，上伸、下伸部巨大而飄逸的線條，似乎是傳統泰文書法的美學。

粉筆寫的菜單，注意重複符號起筆處也畫了圈。

路上看到的手寫菜單，老闆的字看來泰文英文都是有練過的。

旅館櫃台寫給我的Wi-Fi密碼，注意3的起筆處也有圈。

→ 直排　跟英文又是不同的方式。

如同前面的照片，泰國路上幾乎所有招牌、路標，全都是橫向的。確實，橫直都能輕鬆排，真的是中日韓文的大優勢。英文招牌需要直排時，一般是用大寫字母以字母切開往下排。但泰文又沒辦法，因為有時候會有上方母音符號跨越兩個字母的現象。那泰文怎麼排？其實在泰國要找到直排招牌真的很不容易，似乎除非逼不得已，泰國人不會去做直排的招牌。所以要拍到直排的例子都挺困難。

เสื้อผ้า（衣類）是เสื้อ（衣服）跟ผ้า（布料）組成的詞彙，看似是用單字最小單位斷行？

กาแฟสด（新鮮咖啡），咖啡是一個外來語詞也被拆兩行了，所以也許是用音節為單位斷行？

→ 道路　閱讀方向有玄機。

道路上的文字勢必得直排，注意這裡 ลดความเร็ว（減速）是從下往上讀的，與台灣路上文字仍是由上到下順序相反。我覺得或許這也與直排的文化有關，台灣、日本平常習慣看直排，所以路上文字直寫時仍由上至下（遠至近）；但泰國、中國平常沒有閱讀直排的習慣，反而可以一次餵一個字往前讀過去（近至遠）而不會覺得奇怪。

→ 泰文花惹發

泰國設計中心某次展覽的海報，寫的是 ชนชราแห่งอนาคต，這設計太誇張了啦！

這是我迷上泰文字型的致命一擊，根本偽裝日文過頭，泰國人還有辦法讀也實在太強。DB YeePun X。

ตลาดนัดรถไฟ 曼谷觀景點火車夜市，前面的M造型太扯了啦！

有偽日文當然有偽韓文，這套是自由字型 Layiji Sarangheyo。

TSJIISU？這是什麼單字？其實它是 โรงแรม，就是「旅館」的意思。

在馬路上看到的油漆字，百思不得其解。結果是 จยย，摩托車。

零星發現 1
沒有去泰國之前，以為泰銖符號฿的直槓一定要是垂直的，到了現地才會發現原來打斜也可以。不過不貫穿的倒是沒有看到，看到了也會以為是比特幣吧 (笑)。

零星發現 2
點陣印表機印出的車票，從英文可以看出來橫線都在抖來抖去。這樣泰文的部分跟 ต 的感覺很難區分耶。不過母語人士大概直接整個單字讀過去就能辨認出是哪個字了吧。

零星發現 3
在清邁的一些寺廟、建築，除了主要的泰文標示以外，還可以看到用蘭納文字書寫的北泰語。看起來有點像寮文字又會有點像緬甸文字。

泰文小知識速寫

泰文結構

泰文是拼音文字，圖中藍色部分是子音、紅色部分是母音。母音所在的位置隨著母音不同，可能在子音左方、右方、上方、下方，甚至從左右上包夾。泰語發音上與漢語類似，有五個聲調，綠色部分是聲調符號。困難的是泰語的聲調符號不是絕對的，哪個符號表示哪個聲調，會隨著跟隨著哪個子音而不同。(圖1)。

相似的文字們

如圖所示，圈圈繞的方向是上是下、是左是右；有些筆畫是直是彎、是長是短，多一個撇、少一個圈，都可能是不同的字。所以沒有圈的字體，需要用一些技巧來區分這些文字。這些技巧有時候是種共識，例如朝外的 พ 省掉圈，而朝內的 ผ 加上一個彎以示區別。因為多數字體都這樣處理，所以習慣後仍然可以順暢閱讀 (圖2)。

模仿英文的祕密

有些文字的造型，去掉圈後本來就非常類似英文字母。而有一些字顯然是故意為了看起來像英文而刻意去彎曲變形的。但是像 ร 變形成 s、น 變形成 u，幾乎也是共識了 (多數字體都這樣處理)，所以倒是不用太擔心變形過度無法閱讀的問題。但是其實 น 的讀音是 /n/，對外國人來說，往往陷入看著 u 要唸 n 的手忙腳亂 (後來看著 n 要唸 /t/ 之類的⋯⋯) (圖3)。

沒有標點、單字不空格

泰文書寫上通常沒有標點，無論逗號、句號、驚嘆號或問號都沒有。正式書寫時，幾乎只會用到縮寫點跟省略號。句子跟句子之間以空格隔開。由於不像英文的單字之間會隔開，初學者看到一整行的泰文時，光是要知道怎麼斷詞就是一大困難 (圖4)。

จะไปกี่ครั้ง
ja pai ki khrang

圖 1

ดค พผฟฝ บชซช มนห ลส วา กถฤ
ดค พผฟฝ บชซช มนห ลส วา กถฤ

圖 2

ลวงทรน
ลวงทรน

圖 3

ภาษาไทย

圖 4

จากวิกิพีเดีย สารานุกรมเสรี

ภาษาไทย เป็นภาษาราชการของประเทศไทย และภาษาแม่ของชาวไทย ภาษาไทยเป็นภาษาในกลุ่มภาษาไท ซึ่งเป็นกลุ่มย่อยของตระกูลภาษาไท-กะได สันนิษฐานว่า ภาษาในตระกูลนี้มีถิ่นกำเนิดจากทางตอนใต้ของประเทศจีน และนักภาษาศาสตร์บางส่วนเสนอว่า ภาษาไทยน่าจะมีความเชื่อมโยงกับตระกูลภาษาออสโตร–เอเชียติก ตระกูลภาษาออสโตรนีเซียน และตระกูลภาษาจีน–ทิเบต

ภาษาไทยเป็นภาษาที่มีระดับเสียงของคำแน่นอนหรือวรรณยุกต์เช่นเดียวกับภาษาจีน และออกเสียงแยกคำต่อคำ

日文版撰文 / コントヨコ Text by Rose Toyoko Kon　　中文版監修 / 張軒豪 Supervised by Joe Chang　　翻譯 / 黃慎慈 Translated by MK Huang

InDesign Vol. 02

用 InDesign 進行歐文排版

InDesign で欧文組版

Kon Toyoko｜書籍設計師 / DTP排版員。任職於講談社國際部約15年，專門製作以歐文排版的書籍。2008年起獨立接案。於個人部落格「I Love Typesetting」（typesetterkon. blogspot.com）連載「InDesignによる欧文組版の基本操作（InDesign歐文排版的基本操作）」。也因為部落格的關係，以講者的身分參加了「DTP Booster」、「DTP的勉強会（DTP讀書會）」、「CSS Nite」、「TypeTalks」、「DTPの勉強部屋（DTP練功房）」等。

設計時經常用到的中文版 InDesign，內有許多在製作中文排版時很方便的功能。但是要用來製作「歐文排版」時，光靠針對中文設計的功能，其實會排得很辛苦。大家是不是也有過這樣的經驗呢？在這裡向使用中文版 InDesign 的各位介紹，如何善用歐文排版功能，讓排版更有效率又不費力。

文字的字間微調（kerning）設定
視覺設定 vs. 標準設定

一般來說，中文字體或歐文字體都會設定「字偶調距（pair kerning）資訊」。「字偶調距資訊」指的是當文字與文字擺放在一起時，字元之間的距離數值資訊。這個是字體設計師在設計字體時最需要費工調整的部分，其重要性可以比喻為字體的「血液」一般。

字元界面裡的字間微調設定，就是讓我們可以選擇要使用哪一種「字偶調距資訊」的設定。

InDesign 的字元界面裡準備了3種字間微調設定。我們先來瞭解這3種設定各有什麼不同的功能，來思考在做歐文排版時適合使用哪種字間微調方式。

圖1：在 InDesign 字元界面中，3個種類的字間微調設定。

日文等幅

有許多人平常在做中文排版時是使用這個設定的吧。「日文等幅」設定指的是像這樣的組合設定：「字偶調距資訊不對中文字使用，也就是不對中文字元進行字距調整，只對歐文字使用含有字偶調距資訊的標準設定」。很適合使用在同時有中英文排版的設定，即使使用在僅有歐文文字的文章中也完全沒有問題。

標準

「標準」設定在前面有提到，是使用了經由字體設計師所設計過的「字偶調距資訊」設定。

視覺

「視覺」設定則是忽略了字體裡原先設計好的字偶調距資訊，「由 InDesign 自行判斷後排列出看起來均等且整齊」的設定。

那麼在做歐文排版時，使用哪種設定好呢？

如果要將文字一定程度的均等排版，「視覺」設定是非常方便且優秀的功能。使用在網址或是電話號碼等特定部分很有效果。

若是讀物的排版，則建議使用「標準」設定。使用由字體設計師所設定好的字偶調距資訊，可以讓整體排版更加容易閱讀。以前曾經將經過完善設計過的字體，排版出一段歐文原稿，以「標準」、「視覺」等不同設定印出樣本，拿給了一些人看，其中有以英語為母語的人、接觸英文的人、幾乎不接觸英文的人，詢

問他們這幾個版本哪個比較容易閱讀。以英語為母語的人以及平時就有接觸英文的人認為「標準設定比較容易讀」，而平時不接觸英文的人則認為「視覺設定比較好看」。歐文的情況是，將每一個單字看成「單個文字」來表現的話會比較容易閱讀。而平均排列的文字乍看也許很整齊，但是否容易閱讀就不一定了。

「字偶調距資訊」的功能只適用於同一種字體中。當同時使用不同字體排列時，字偶調距資訊則會失去功能，這個情況下，局部使用「視覺」設定，可以有效率地整理文字之間的間距。

歐文排版的關鍵「語言」設定

在做中文排版時，不需要特別去留意「語言」設定，但是一旦在文章內加入了歐文，「語言」設定則成為有效運用 InDesign 的關鍵。

圖2：InDesign字元界面內的語言選單。

讓我們先確認與「語言」設定相關的3種功能吧。

引號

引號是「語言」設定裡關鍵的功能之一。請看圖3，以 Times New Roman PS 為例。

字型名稱上方的，我想應該有許多人都知道，這就是在設計業界裡被稱為「笨蛋引號」的符號，平常不會使用於排版，而是用於網路程式編碼。字型名稱下方的才是排版時會使用的正確引號。在 InDesign

裡，網路程式編碼用的引號種類稱為「直立引號」，而排版用的正確引號稱為「印刷體引號」。

我們可以根據語言的不同，正確地運用引號。

Times New Roman PS Std

圖3：以 Times New Roman PS Std為例。在 InDesign 裡，上面的稱作「直立引號」，下面的稱作「印刷體引號」。

● 歐文排版小提醒

平常不習慣看歐文字體的人，會有分不清直立引號與印刷體引號的情形，這種時候請輸入逗號試試看，對照逗號與引號的形狀，就可以很輕易地區分。

連字號

歐文的文字字幅會根據字母而有所不同，單字的長度也都不一樣，因此無法預測1行內能排入的文字數／單字數是多少。當我們不做任何設定就排版的話，很容易出現過於擁擠或是鬆散的版面。為了避免這樣的情形發生，使每一行都能平均地排版，這時候我們會用到的就是「連字號」。在歐文排版裡「連字號」是基礎常識。沒有使用連字號的讀物，會被認為是「忘了使用連字號」。但是，基於某些原因，像是沒有當地人的校對、沒有時間查字典確認等等，就將未使用連字號的文稿直接發訊至海外的例子也大有所在。InDesign 裡搭載了各國語言的連字字典。只要將語言正確設定，InDesign 就會根據字典的內容自動進行連字處理。

拼字檢查

置入文字進 InDesign 的階段，一般也許不太會使用到拼字檢查，但是後續因為修正等原因，需要輸入自己不熟悉的單字時，則可以直接針對這個單字進行拼字檢查，來做雙重確認。拼字檢查所使用的字典，也是「語言」設定中的要點。InDesign 會根據所設定的語言字典，來實行拼字檢查。到這裡我們確認了以語言為要點的3種功能。那麼字元界面的「語言」與這3個功能，又有什麼樣的關聯呢？

圖4：字元界面裡所設定的語言，會與「偏好設定」>「字典」的語言設定連動。

答案是，InDesign「偏好設定」裡的「字典」。請參照圖4。Ⓐ的語言部分與字元界面的語言Ⓑ是互相連動的。為了讓Ⓐ與Ⓑ能正確連動處理文稿，「針對文稿的文字，正確設定該語言的字元界面」就變得非常重要。

　請注意看引號的部分。Ⓐ會對應所設定的語言，選擇套用哪一種引號。語言所對應的引號，在所謂的「歐文」模式下，也就是英文‧歐洲語文的初始設定就是使用正確的「印刷體引號」（法文與德文，在相同的語言裡有兩種不同類型的引號使用方式。請事先確認要使用哪一種，再根據內容變更設定）。但是「中文」或「日文、韓文」等使用2位元文字的語言，則是將「直立引號」也就是「笨蛋引號」做為初始設定。因此為了使用正確的引號，必須像圖5那樣，在這裡重新設定成正確的「印刷體引號」。也許有些人會認為「如果印刷體引號只用於歐文，那麼等到需要使用歐文時，再到字元界面選擇該語言就好了，應該不用特地更改中文裡的設定吧？」，但是實際在使用中文版 InDesign 做排版的當中，我們會陸陸續續將文字置入版面，或是將文字原稿複製貼上放入新的文字框內等等，不知不覺就在「中文」的語言設定下進行排版。這時就會很容易發生不小心將「直立引號」置入版面的情況。而且一旦將「直立引號」放入 InDesign 文稿內，就算之後再轉換回「該國語言」，也不會自動修正。因此為了防止直立／印刷體引號的混用，我們必須在中文的語言裡將「引號」設定為「正確的引號」。

將直立引號更改為印刷體引號

圖5：「中文」的語言設定，必須將初始設定的「直立引號」改為正確的引號，也就是「印刷體引號」。

※ 如果是做為程式編碼文字的話，在這裡設為直立引號會比較方便。請大家依據使用的內容調整設定。

為了使用「正確的引號」
還要再做兩個步驟

前面提到了「語言」的功用，與引號之間的關係，為了可以使用「正確的引號」，我們在置入文字時還需要再做兩個步驟。

置入文字

在 InDesign 中，可以將 word 檔或 txt 檔的文字原稿「直接將檔案縮圖拖曳至文字框內」，也可以直接將文字內容「複製貼上」。不管以上哪一個做法都沒有錯。但是在歐文排版的情況下，作者或譯者會在 word 原稿裡特意使用義大利體或小型大寫字母等，以改變文字外形來強調局部文字。在歐文裡，義大利體或小型大寫字母都有其意義，是很重要的部分。如果使用複製貼上或是拖曳檔案的做法，很有可能會使檔案裡的設定跑掉。要是原稿的文字量不多，是能夠以目測確認的範圍，使用複製貼上或是拖曳檔案是沒有問題的，但是一口氣添入長文的話，則使用「置入」的方式會比較有效率。

選擇了「置入」後會跳出選擇檔案的視窗。點選視窗下方的「顯示讀入選項」，打勾之後按下「OK」，就會開啟原稿檔案格式的視窗（圖6）。這邊請務必確認勾選紅色框線框起的「使用印刷體引號」。

圖6：置入文稿時，選取「顯示讀入選項」，原稿檔案格式開啟後，務必勾選「使用印刷體引號」。

在 InDesign 裡以手動輸入

文稿內都使用了正確的「印刷體引號」，也已經將版面完成了。但是後續因為修正等原因，需要以手動輸入引號的情形出現時，為了能夠在輸入「Shift+2」「Shift+7」也可以顯示正確的「印刷體引號」，這裡還需要再設定一個步驟。請參照圖7。「偏好設定」中「文字」的部分，有「使用印刷體引號」的選項，這邊也請務必選。

圖7：「偏好設定」>「文字」裡「使用印刷體引號」的選項，也請務必勾選。

如果不小心混用了怎麼辦！！

如果還是不小心混用了「直立引號」與「印刷體引號」，可以在「尋找/變更」中搜尋指定的引號種類，直接找出使用了「直立引號」的部分（圖8）。在更改為「印刷體引號」時，請注意引號左右的方向。

圖8

※如果選擇了「任何...」的選項，則會同時搜尋出直立/印刷體引號。

撰文／張軒豪 Text by Joe Chang

About Typography Vol. 03

負空間與字體排印的關係（中）

Joe Chang｜因熱愛繪製與設計文字，於 2008 年進入威鋒數位（華康字體）擔任日文及歐文的字體設計工作，並在 2011 年進入於荷蘭海牙皇家藝術學院的 Type & Media 修習歐文字體設計。2014 年成立 Eyes on Type，現為字體設計暨平面設計師，擅長中日文與歐語系字體設計的匹配規畫，也教授歐文書法與文字設計。

在字體排印中，我們常常會用「Color」來形容字體或文字排版在頁面上所呈現的效果。雖然字是以黑色呈現，但加上字腔、字間等負空間，還有受到我們閱讀時的距離影響，實際上黑色的字會成為一個個灰色方塊，再透過字體排印形成不同質感、濃淡的文字圖樣，而這就是我們在字體排印中所指的「Color」。流暢的閱讀節奏與「Color」有著很深的關聯性，透過字體、負空間的安排將版面規畫交織出和諧且不死板的均勻灰度，是最適合閱讀的；反之，過黑、過白或是不均勻的「Color」，都容易造成我們眼睛的疲累。而負空間就是影響這個「Color」很重要的角色之一。

接續上一次談到負空間會隨著不同的應用而呈現出不同視覺感受，這次我們再進一步談到負空間如何左右字體排印所形成的「Color」，還有其對於易讀性和易辨性的影響。

視覺的樂章：負空間與閱讀的節奏

1. 字腔

影響「Color」的第一個負空間要素就是「字腔」。以拉丁字母來說，較長的文章或字句適合以小寫字母來排版，x 字高和字腔空間可以形成穩定的閱讀節奏，而上伸部、下伸部與其他小寫字母特徵，不但可以增加閱讀時的可辨性，另外也形成活潑的文字韻律（圖 1）；相較於小寫字母，大寫字母就像將高度接近的長方形排列在一起，較大的字腔空間和較低的易辨性會吸引眼睛停留較長的時間，卻也會降低閱讀的速度，雖然不適合閱讀，但也因其特性而適合做為語氣強調或是置於句首來引導視線。

圖 1

Legibility
LEGIBILITY

圖 1：相較於大寫字母，小寫字母的上伸部和下伸部可以提供更好的可辨性和更快的閱讀速度。

圖 2

One morning, when Gregor Samsa woke from trou formed in his bed into a horrible vermin. He lay on his head a little he could see his brown belly, slightl stiff sections. The bedding was hardly able to cover moment. His many legs, pitifully thin compared wi about helplessly as he looked. "What's happened to

ONE MORNING, WHEN GREGOR SAMSA DREAMS, HE FOUND HIMSELF TRANSFO HORRIBLE VERMIN. HE LAY ON HIS ARM

圖 2：大寫字母較大的字腔空間會吸引眼睛停留較長的時間，而降低閱讀速度和效率。如果沒有足夠的行距空間的話，也容易受到上下行的干擾。

至於漢字，雖然結構與拉丁文字不同，也沒有大小寫之分，不過字腔之於拉丁字母就像中宮之於漢字。中宮外放的字體由於字內部的空間較大，可以清晰地呈現筆畫，特別有利於可辨性，但相對來說也會使文字的輪廓較不明顯，文字韻律也會顯得比較單調，比較不適合長時間或長文的閱讀；中宮內縮的字體比較偏向書法中常說的「內收外放」的特徵，文字的輪廓較為分明，韻律也相對來說豐富許多，在可讀性上來說較優（圖 3、4）。

圖 3

メイリオ
明瞭體

游ゴ
游黑體

圖4

負空間與字體排印

メイリオ
明瞭體

負空間與字體排印

游ゴ
游黑體

圖3、4：明瞭體的中宮較大，內部負空間飽滿且外輪廓較不明顯，文字排版方塊感也較重；游黑體中宮小，相較來說外輪廓較為鮮明，文字排版起來韻律較豐富。

2. 字間

「字間」是影響「Color」的第二個負空間要素。如同上一期提到字間和字腔有著緊密的相互影響關係，字間的大小也會影響到灰度濃淡上的呈現。過大的字間易造成閱讀的斷續；而過小的字間容易讓字糊成一塊，而降低可辨性和易讀性；不平均的字間，則會造成節奏雜亂和視線停頓，進而影響閱讀的體驗。由於歐文字母結構各有不同，所以可能產生容易有字間問題的文字組合，這時候就會建議選用有字間微調的字型或是手動進行字間微調（圖5）。但如同上期提到的，負空間會隨著字級大小而在視覺感受上造成差異，所以像是使用較粗的字重、較窄的字寬甚至是字面較大的字體時，由於字腔的負空間或側邊空隙量較少，應用在小尺寸時，容易讓字與字在視覺上過於緊密，適度拉開一點字間反而會更有利於易讀性（圖6、7）。

字間微調前

A|venir

圖5

字間微調後

Avenir

圖5：由於字母結構的關係，在歐文中A與v相鄰時，常會出現過大的字間，我們可以透過字間微調來解決這樣的問題。

圖6

小篆筆畫以曲線為主，後來逐步變得直線特徵較多、更容易書寫。到漢代，隸書取代小篆成為主要書體。漢代以後，漢字的書寫方式逐步從木簡和竹簡，發展到在帛、紙上的毛筆書寫。隸書的出現，奠定了現代漢字字形結構的基礎，成為古今文字的分水嶺。隸書進一步發展為楷書，到唐代，楷體完全定形。除端正的楷書外，亦同時衍生出通於手寫的行楷，並進一步衍生出筆畫更加簡省而飛動的草書。

小篆筆畫以曲線為主，後來逐步變得直線特徵較多、更容易書寫。到漢代，隸書取代小篆成為主要書體。漢代以後，漢字的書寫方式逐步從木簡和竹簡，發展到在帛、紙上的毛筆書寫。隸書的出現，奠定了現代漢字字形結構的基礎，成為古今文字的分水嶺。隸書進一步發展為楷書，到唐代，楷體完全定形。除端正的楷書外，亦同時衍生出通於手寫的行楷，並進一步衍生出筆畫更加簡省而飛動的草書。

圖6、圖7：像是字寬較窄或是字重較粗等字腔負空間較小的字體，稍微拉開一點字間和字距可以改善可讀性。

3. 字距

第三個負空間要素是「字距」。單字與單字之間的距離也受字間與字腔的大小影響，以歐文的字體排印來說，在活版印刷的時代，時常使用四分之一 em 的距離當作字距的基礎，但現代以字體設計的角度或是歐文書法來說，我們可以將兩個字中間塞進一個假想的小寫字母的「i」，來當作字距設定的參考（仍會依字體的特性與應用而有所不同）。適當的字距不但可以幫助我們在掃視閱讀時，能夠清楚地擷取資訊，而且不會影響閱讀的節奏；過大或過小的字距都有可能影響我們閱讀或是觀看外物時的注意力（圖8）。字距問題時常出現在齊頭齊尾的排版方式，或是避頭尾的設定下。由於歐文排版文字長度不同，很容易出現為了讓行長相同而拉開字距的情形，在中英文混排時亦然。這時使用連字號或是微調字距，可以避免出現過大的空白空間而破壞了流暢的閱讀視線（圖9、10）。

圖8

在 1923 年訪問第一屆魏瑪包豪斯展覽會後，揚．奇肖爾德轉型為現代主義設計的先驅代言人。先於 1925 年出版雜誌，1927 年開個展，之後發布最有名的著作《新字體排印》（*Die neue Typographie*）。該書儼然成為現代主義設計的宣言書，他在書中批判了除無襯線體（在德國稱為 Grotesk）以外的所有字體。他也偏好非居中版式（如靠頁等），並構建了一系列現代設計的規則，還包括所有印刷品中標準紙張的用法，並首次清晰地闡述瞭如何有效使用不同字號和字重以快速容易地傳遞信息。

在1923年訪問第一屆魏瑪包豪斯展覽會後，揚．奇肖爾德轉型為現代主義設計的先驅代言人。先於1925年出版雜誌，1927年開個展，之後發布最有名的著作《新字體排印》（*Die neue Typographie*）。該書儼然成為現代主義設計的宣言書，他在書中批判了除無襯線體（在德國稱為Grotesk）以外的所有字體。他也偏好非居中版式（如靠頁等），並構建了一系列現代設計的規則，還包括所有印刷品中標準紙張的用法，並首次清晰地闡述瞭如何有效使用不同字號和字重以快速容易地傳遞信息。

圖8：過大或過小的字距都有可能影響可讀性，以及我們閱讀或是觀看外物時的注意力。

圖7

One morning, when Gregor Samsa woke from troubled dreams, he found himself transformed in his bed into a horrible vermin. He lay on his armour-like back, and if he lifted his head a little he could see his brown belly, slightly domed and divided by arches into stiff sections. The bedding was hardly able to cover it and seemed ready to slide off any moment. His many legs, pitifully thin compared with the size of the rest of him, waved about helplessly as he looked. "What's happened to me?" he thought.

One morning, when Gregor Samsa woke from troubled dreams, he found himself transformed in his bed into a horrible vermin. He lay on his armour-like back, and if he lifted his head a little he could see his brown belly, slightly domed and divided by arches into stiff sections. The bedding was hardly able to cover it and seemed ready to slide off any moment. His many legs, pitifully thin compared with the size of the rest of him, waved about helplessly as he looked. "What's happened to me?" he thought.

在 1923 年訪問第一屆魏瑪包豪斯（Weimar Bauhaus）展覽會後，揚‧奇肖爾德（Jan Tschichold）轉型為現代主義設計的先驅代言人。先於 1925 年出版雜誌，1927 年開個展，之後發布最有名的著作《新字體排印》（*Die neue Typographie*）。該書儼然成為現代主義設計的宣言書，他在書中批判了除了無襯線體（Sans Serif 在德國稱為 Grotesk）以外的所有字體。他也偏好非居中版式（如扉頁等），並構建了一系列現代設計的規則，還包括所有印刷品中標準紙張的用法，並首次清晰地闡述瞭如何有效使用不同字號和字重以快速容易地傳達信息。

齊左的文字對齊設定，雖然在文字塊右方會呈現鋸齒狀的空白空間，但在字間和字距上就是字體原本設定的空間。

在 1923 年訪問第一屆魏瑪包豪斯（Weimar Bauhaus）展覽會後，揚‧奇肖爾德（Jan Tschichold）轉型為現代主義設計的先驅代言人。先於 1925 年出版雜誌，1927 年開個展，之後發布最有名的著作《新字體排印》（*Die neue Typographie*）。該書儼然成為現代主義設計的宣言書，他在書中批判了除了無襯線體（Sans Serif 在德國稱為 Grotesk）以外的所有字體。他也偏好非居中版式（如扉頁等），並構建了一系列現代設計的規則，還包括所有印刷品中標準紙張的用法，並首次清晰地闡述瞭如何有效使用不同字號和字重以快速容易地傳達信息。

齊頭尾的文字對齊設定，在遇到中英文混排時或是標點符號相連時，容易造成字間與字距出現過大的空白。

在 1923 年訪問第一屆魏瑪包豪斯（Weimar Bauhaus）展覽會後，揚‧奇肖爾德（Jan Tschichold）轉型為現代主義設計的先驅代言人。先於 1925 年出版雜誌，1927 年開個展，之後發布最有名的著作《新字體排印》（*Die neue Typographie*）。該書儼然成為現代主義設計的宣言書，他在書中批判了除了無襯線體（Sans Serif 在德國稱為 Grotesk）以外的所有字體。他也偏好非居中版式（如扉頁等），並構建了一系列現代設計的規則，還包括所有印刷品中標準紙張的用法，並首次清晰地闡述瞭如何有效使用不同字號和字重以快速容易地傳達信息。

在中英文混排的齊頭尾文字對齊時，可以使用連字號或是微調字間的方式來避免過大的空白出現。

圖 9

Mies van der Rohe
MiesivanideriRohe

圖 10

圖 10：在歐文字體字距設定上，可以將兩個字中間塞進一個假想的小寫字母的「i」作為基礎。

4. 行距

在這裡要提到的最後一個負空間要素則是「行距」。行距不但是改變「Color」灰度的關鍵，對於可讀性來說也有著很重要的影響。太接近的行距會使行與行之間的區隔不明顯，而讓視線容易受上下排文字的干擾；而太寬的行距則會使觀者受到過大的負空間吸引，或是拉長視線移動的距離而影響易讀性（圖 11、12）。通常來說，行長愈長所需要的行距也愈寬，而愈短的行長可能甚至需要「行距微調」以保持負空間的和諧感（圖 13）。

時常有人拿音樂與字體排印相比——黑色的文字就像音符，而負空間所扮演的角色則是節拍，是控制整首曲子節奏很重要的關鍵。以逗點與句點為例，這兩個標點符號都代表著文字串中的間歇或完結，而符號裡大比例的空白也在視覺上提供了適當的「休止符」，作為閱讀掃視時一個喘息的空間。不過也像密集且強烈的音符或是突然的靜默會吸引我們聽覺上的注意一樣，版面上較粗的字重、線條的交錯和較大的空白空間也會吸引我們視線的停留，運用得宜可以作為引導閱讀視線或是資訊的層級強調，但若運用不當反而會造成干擾，減緩閱讀的速度，甚至破壞閱讀的節奏。

圖 11

在 1923 年訪問第一屆魏瑪包豪斯（Weimar Bauhaus）展覽會後，揚‧奇肖爾德（Jan Tschichold）轉型為現代主義設計的先驅代言人。先於 1925 年出版雜誌，1927 年開個展，之後發布最有名的著作《新字體排印》（Die neue Typographie）。該書儼然成為現代主義設計的宣言書，他在書中批判了除了無襯線體（Sans Serif 在德國稱為 Grotesk）以外的所有字體。他也偏好非居中版式（如扉頁等），並構建了一系列現代設計的規則，還包括所有印刷品中標準紙張的用法，並首次清晰地闡述瞭如何有效使用不同字號和字重以快速容易地傳達信息。

行距為字級的1.2倍，行與行之間的空間不明顯，閱讀時容易受干擾，在「Color」的呈現上也顯得過黑。

在 1923 年訪問第一屆魏瑪包豪斯（Weimar Bauhaus）展覽會後，揚‧奇肖爾德（Jan Tschichold）轉型為現代主義設計的先驅代言人。先於 1925 年出版雜誌，1927 年開個展，之後發布最有名的著作《新字體排印》（Die neue Typographie）。該書儼然成為現代主義設計的宣言書，他在書中批判了除了無襯線體（Sans Serif 在德國稱為 Grotesk）以外的所有字體。他也偏好非居中版式（如扉頁等），並構建了一系列現代設計的規則，還包括所有印刷品中標準紙張的用法，並首次清晰地闡述瞭如何有效使用不同字號和字重以快速容易地傳達信息。

行距為字級的1.5倍，有明確的空間分隔每行文字，可以自然引導視線從左到右閱讀。

在 1923 年訪問第一屆魏瑪包豪斯（Weimar Bauhaus）展覽會後，揚‧奇肖爾德（Jan Tschichold）轉型為現代主義設計的先驅代言人。先於 1925 年出版雜誌，1927 年開個展，之後發布最有名的著作《新字體排印》（Die neue Typographie）。該書儼然成為現代主義設計的宣言書，他在書中批判了除了無襯線體（Sans Serif 在德國稱為 Grotesk）以外的所有字體。他也偏好非居中版式（如扉頁等），並構建了一系列現代設計的規則，還包括所有印刷品中標準紙張的用法，並首次清晰地闡述瞭如何有效使用不同字號和字重以快速容易地傳達信息。

行距為字級的2倍，過大的空間不但讓眼睛移動的距離增長造成疲累，也容易中斷閱讀的連貫性。

圖 12

Tschichold had converted to Modernist design principles in 1923 after visiting the first Weimar Bauhaus exhibition. He became a leading advocate of Modernist design: first with an influential 1925 magazine supplement; then a 1927 personal exhibition; then with his most noted work *Die neue Typographie*. This book was a manifesto of modern design, in which he condemned all typefaces but sans-serif (called Grotesk in Germany).

同樣在歐文排版上行距為字級的1.2倍，由於拉丁字母結構非像漢字占滿整個全形空間，上伸部與下伸部同樣也製造了負空間讓同樣的行距變得適合閱讀，也是在歐文排版上蠻常見的行距設定。

Tschichold had converted to Modernist design principles in 1923 after visiting the first Weimar Bauhaus exhibition. He became a leading advocate of Modernist design: first with an influential 1925 magazine supplement; then a 1927 personal exhibition; then with his most noted work *Die neue Typographie*. This book was a manifesto of modern design, in which he condemned all typefaces but sans-serif (called Grotesk in Germany).

行距為字級的1.5倍，這樣的行距在歐文排版上已經有點偏寬，不過仍不至於脫離上下行的視覺連貫性。

Tschichold had converted to Modernist design principles in 1923 after visiting the first Weimar Bauhaus exhibition. He became a leading advocate of Modernist design: first with an influential 1925 magazine supplement; then a 1927 personal exhibition; then with his most noted work *Die neue Typographie*. This book was a manifesto of modern design, in which he condemned all typefaces but sans-serif (called Grotesk in Germany).

行距為字級的2倍，行距同樣顯得過寬，容易中斷閱讀的連貫性。
不同字體的設計、結構都會有其適合的行距設定，實際情況仍然需要依選用字體來做調整。

圖 13

歐文排版在短行長或是單字垂直排列時，左邊行距設定雖然一致，但在視覺上卻顯得行距不一；右邊經過行距微調可以大幅改善負空間不一的情況。

TyPosters × Designers

TyPoster #03 'A Dream-Like Encounter of Swiss Cheese, Max Bill and Helvetica' by Michael Renner

第三期《Typography 字誌》中文版獨家海報 TyPoster，邀請到的是任教於享有現代平面設計搖籃之美譽的瑞士巴塞爾設計學院視覺傳達系的 Michael Renner 教授，他同時也是富於實驗精神的知名平面設計大師。

用紙：日本竹尾 TAKEO ｜ VENT NOUVEAU V, snow white, 122gsm
規格：Poster 50 X 33 cm
印刷：PMS 809U
　　　PMS Warm Gray 9 U
　　　PMS Process Black

附註：該款竹尾紙張目前由台灣恆成紙業代理，系列為日本新浪潮。

TAKEO
paper trading since 1899

海報的正面與背面結合後的樣貌。假如你有購買兩本這期的字誌，你可以將兩張海報直立合而為一，或是運用你的手機拍下兩張照片後組合起來：)

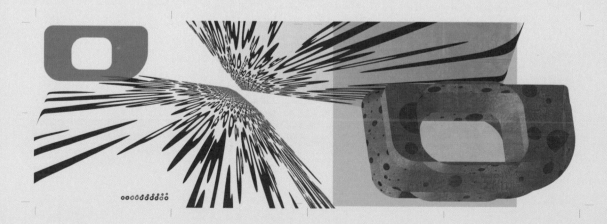

壓縮的Helvetica「O」以及立體「O」的雕塑之間的探索。

鏡射墨水質感。

「透過語言與符號標誌的詮釋，可以解釋一張海報的效果」，這彷彿是個根深柢固的偏見。乍看之下，視覺傳達、平面設計、文字編排的用途似乎僅限於傳遞意義；而要傳遞可被理解的訊息，與常見的符號有所連結則是唯一的途徑。

但是，反觀音樂，我們會發現相反的現象：僅有少部分的樂曲含有明確的象徵意義，例如象徵川流不息或微風吹拂，其餘大部分的樂曲只會勾起我們下意識的經驗與情感。這類經驗並非毫無線索可預測，然而當我們聽到哪個特定片段時會被勾起的某些回憶，通常無法透過常見的符號來明確定義。

同時，在語言媒介中我們也發現同樣的應用邏輯，可以直接聯繫到象徵與意義。例如：報導類的寫實文學，或是我們能觀察到語言作為一種手段，用來描述詩歌般的意象，或重組讀者心智裡的影像。

我主張，視覺傳達應如同音樂及語言般，擁有兩個端點，一端是從社交中學習到的通俗符號，而另一端是透過身體經驗、超越意識思考領域的表徵。

在我的設計實踐中，我對於在這兩端點間的探索深深著迷。同時，先前兩張聶永真及王志弘的字誌海報，我認為也可被視為在可讀性和表徵間的探索。是寫作呢，抑或是個體姿態表現的記錄？是「T」還是「I」，或是平衡的矩形構圖？

延續著這個思考脈絡，我的海報設計從「O」這個字母開啟。由於在這個設計案中，我並沒有被給予任何限制，因此我可以從超越單純的字母來試想「O」這個符號。在這個前提下，字母「O」可被解讀成讚嘆的「ohhh」、冥想時的「ohmmm」、一個絕對的圓、瑞士乳酪上的一個洞，或是一個立體物件的起始點等。

這張海報因此成為一場充滿詩意的探索，目的是要喚起擁有者的想像力，我稱之為：「瑞士乳酪、Max Bill* 與 Helvetica 的夢幻邂逅」。

* Max Bill（1908-1994）瑞士建築師、藝術家、畫家、字體設計師、工業設計師及平面設計師，瑞士設計代表設計師之一。

Michael Renner

生於1961年，現為瑞士巴塞爾設計學院視覺傳達系主任。國際平面設計聯盟（AGI）會員。1986年，在取得巴塞爾設計學院平面設計學位後，他前往加州蘋果電腦任職，在最前端親歷了數位革命的浪潮。透過數位工具研究並思索圖像於其所處脈絡中的意義，成為Renner在設計實務及理論研究上的中心主題。1990年，他在巴塞爾開設了個人設計工作室，擁有企業及文化相關的客戶，並於同年開始於巴塞爾設計學院的視覺傳達系任教，專注於資訊設計、交互設計相關的研究教學至今。此外，他也於歐洲及世界各地從事教學、開設工作坊。

Taipei–Basel Design Processes 2016

紀錄協助／張若瑀、張軒豪（Joe Chang）

其實對於瑞士人來說，「台灣」、「東方」都是一個模糊的概念，甚至你可以說是一個老得要生灰的刻板印象。「丹鳳眼」、「書法線條」、「功夫」、說起話來「鏗咚鏘咚」，大概就是幾個主要的關鍵字。概念稍微好一點的瑞士人，還會知道台灣是個小島，而更有國際觀的，還能說出「台灣到底是個國家，還是中國的一部分？你們之間政治很敏感吼？」這樣的話來。不過這是很正常的。就像你大概也搞不清楚處於內陸的瑞士，東西南北跟哪幾個國家交界，到底是說德文還是法文，屬不屬於歐盟還是用什麼貨幣一樣。

2015 年，巴塞爾設計學院的畢業生張若瑀和 Joe Chang 有幸邀請到巴塞爾設計學院的 Michael Renner 教授來台舉辦演講。當時只短短停留了三天，不過台灣平面設計的豐富性以及設計青年們對於設計的熱情，加上匯集融合了來自日本、西洋、本土的文化，造就了台灣在設計上獨特的魅力，讓 Michael 帶著深刻的印象回到了瑞士，也因此萌生了籌辦這次 Taipei–Basel Design Processes 設計交流活動的想法。

此次活動除了邀請台灣業界設計師及學界教授到瑞士舉辦各自擅長領域的工作坊與講座之外，在師大的協助之下，也蒐集了台灣當代的書籍、包裝及海報設計等近百件優秀作品空運到瑞士，在學院主建築入口的大廳舉行為期兩週的展覽。

01｜學院主建築大廳的 Taipei–Basel Design Processes 展區。© Lucia de Mosterin　02｜展出的台灣平面設計師作品。© Lucia de Mosterin

○ 5-days workshop 不同文字與設計語言的激盪

開啟活動序幕的，是為期五天的工作坊。由於邀請的設計師與教授的背景和專業各有不同，後來共整合成四組不同主題的工作坊，每一組雖然都帶有像是漢字、中文書法等東方設計元素，但也各自發展出不同的方向。

03｜學生練習順逆的筆法，在瞭解毛筆的構造後，利用不同的手勢、按捺產生不同的造型。© 張若瑀
04｜課程中讓學生互畫彼此的肖像，而作畫時間分別限制為 5 分鐘、2 分鐘、30 秒與 15 秒。© 張若瑀

● 水墨與東方美學

師大施令紅教授與巴塞爾設計學院畢業的張若瑀的水墨工作坊，透過了解水墨的歷史、工具和表現形式，進一步探索水墨在東方美學中的筆法布局、黑白空間和形而上的意境，最後以即將到來的聖誕節作為主題創作海報。

工作坊從簡明的中國繪畫史與書畫同源的理論開始說起，再教導學生理解運筆的順逆與基本技巧，循序漸進掌握墨色濃、淡、乾、濕的節奏。有著不同文化背景的學生，對水墨的理解與應用也各自不同。看著學生做實驗、體會其中的變化並創作，欣賞並享受繪畫自由而純粹的時光，實在是不亦樂乎。

張若瑀認為，當代的藝術創作者正處於東西方藝術融匯的交叉路口，能夠對另一種文化有所體會與感受，將不同媒材帶來的趣味、意境吸收轉化出屬於自己的創作哲學，才是工作坊的核心。

05｜學生 Kateryna Lesyk 的創作，運用了墨來呈現酒精的效果，這是為她為其所做的實驗。© 張若瑀　　　　工作坊活動紀錄 http://artists.mojolab.io

● 雙語字體排印與詩詞文化

洋蔥設計的黃家賢與瑜悅設計的黃國瑜的雙語字體排印工作坊，以「唐詩」這個經典的中文文學形式作為創作主軸。他們讓學生瞭解唐詩的意義，再以中、歐文字體排印，並運用視覺語彙、多種複合材質結合進行創作。

課程首先向學生解說中文造字結構、中文排版的限制，並且與他們討論中、歐文字混排的可能性。工作坊也特別強調，在版面編排上中文字型與拉丁字母彼此的呼應關係。中文與歐文固然擁有兩種不同的文字結構，但透過一些基本造字原理，觀察歐文與中文的相同之處，發現一致的特徵，便能使兩種文字互相搭配，相得益彰。此外，學生們創作的方式十分多元，使他們留下了深刻印象。例如，有一位學生使用發票機，透過 0 與 1 進行程式編碼，以深淺濃密的方式排列出中文字。

用發票機印出的一條條長紙片，有如長句詩文般由上往下掛墜呈現。字體排印向來也不是平面的專利，學生們使之躍然紙上，從平面走向了立體。或許是不同的文化背景，讓學生的思考方式跳脫框架，造就如此豐富的成果。

06｜以發票機為創作媒材的字體排印作品。© Joe Chang
07｜以李白的詩句為內容，透過手繪、攝影等手法加強文字的質感與情感。© Lucia de Mosterin

● 東西方文字創作與中式裝幀

師大嚴貞教授與廖偉民教授所指導的工作坊，以「我」為主題，透過兩種不同的語言進行文化的對話（中文與自己的母語）。最後以跨頁的形式裝幀為小書，作為呈現的成果。他們認為語言塑造了人們的思維，人們使用語言來溝通，但是不同語言可傳達的訊息卻不盡相同。小書的內容環繞著描述自己，並包含四個環節——自己的中文名字與原文名字、個性、喜歡的事物以及討厭的事物。學生可以使用任何表現方式，或以字體排印，或將文字以意義呈現或拆解，結合手

繪或其他媒材做創作。跨頁的形式讓兩側概念相同、語言卻相異的內容既相輔相成，又對比衝突。

廖偉民教授也特別提到，西方學生在表達自我的時候，每個人都很有自己的想法。會主動和老師討論，但也不會將老師的意見照單全收，而是經過自己的思考與消化，

變成作品的一部分。他認為如何加強台灣學生獨立思考的意識、有邏

輯地說明自己的理念，正是目前設計教育待學習與解決的問題。

09　10

08｜© Lucia de Mosterin　09｜© Joe Chang　10｜由嚴貞教授與廖偉民教授指導，透過解構、重組漢字與其意涵的學生創作。© Lucia de Mosterin

● 漢字結構與字體設計

Eyes on Type 的 Joe Chang 此次帶來的「字炊」工作坊，除了教導學生認識漢字的組成結構之外，更進一步讓他們了解中文字體設計的過程。

字炊靈感源自 Erik van Blokland 所設計的 TypeCooker ™，這是一套專門應用於歐文字體的教學工具。不同於 Erik 設計的這套工具，「字炊」將字型的設計條件如字重、字寬、結構、襯線等，因應漢字的結構來做設定。而後透過文字解構後的特徵和細節組成「字譜」，再依照「字譜」來設計符合其需求的文字。

課程一開始，Joe 就先讓學生們體驗中文書法，了解基礎運筆及其特性。之後教導學生用基礎的印刷字體發展設計出屬於自己的字體。Joe 提到，中文與歐文雖然基本寫法、書寫工具和演進方式都不同，但在視覺的處理和正負空間上其實是一樣的。不熟悉的語言反而可以讓大腦和眼睛的接受度變得比較高，能不落窠臼地創造更多有趣的漢字設計。

Joe 認為，接受不同語言的字體

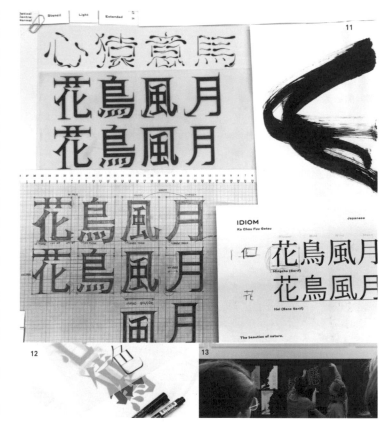

設計訓練之後，不只可以讓人對於空間的敏銳度變高，更能跳脫出舊有文字的造型與書寫限制。他期望能夠有更多的人融合自身的文化，

在字體排印中探索新的可能性，為字體設計帶來更多意想不到的驚喜發揮。

11｜© Joe Chang
12｜字炊工作坊中的漢字 Lettering。©Lucia de Mosterin
13｜將完成的漢字透過網印的方式以海報呈現。©Lucia de Mosterin

⭘ 結語

此趟瑞士行其實相當緊湊，五天強度很高的工作坊結束後，緊接著教授與設計師們帶來的全天演講。而在活動落幕之前，Michael 也提到了他對於設計的看法：當代的瑞士設計仍然不斷在尋求突破、融合，並且強調接納與創新的精神。他們仍不停地努力增進自身條件，尋求各種機會，爭取發展與進步的空間，並運用本身優勢，汲取不同文化的人才，為自己的設計學校延伸寬度與廣度。設計是要與時俱進的。現在我們所見的「瑞士傳統」，在當時也是一股勢不可擋、蔚為風潮的創新，更是許多的設計師不斷實驗、嘗試的結果。擁有這麼多豐富文化的台灣，先天體質尚可稱為優良，但是要如何吸收、轉化自身的長處，借鏡他人的成功經驗，強悍、穩健地走出自己的一條路，則是設計人的重要課題。

瑞士巴塞爾藝術學院 The Basel School of Design

在平面設計史上，巴塞爾設計學院可說占了舉足輕重的位置，其教導出的學生也對近五十年來的平面設計界有著深刻的影響。學校創辦人 Armin Hofmann 和 Emil Ruder 除了在瑞士風格的平面設計上有卓越的自身成就之外，也是極具地位的設計教育家。在這兩位設計師身兼教育家的帶領之下，巴塞爾設計學院導入了創新的平面設計課程，也極力發展字體排印，使此科目在這裡逐漸成熟茁壯。這所學校可說是 1960 年後漸漸風行世界的「國際主義風格」（International Typographic Style）的源頭。至於現在設計師必用的網格系統、潮到出水的扁平設計等概念也都可以回溯於此。因此，巴塞爾設計學院可說是擁有優良傳統，並且是現代設計教育的典範也不為過。

Next Type Event Report

桃園機場指標設計改善提案 in 2017 台灣文博會

日本的設計・台灣的設計講座｜片岡朗 X 飯田佳樹 X MK Kou